U0027627

字現場

設計手法 × 創意來源 × 配色靈感，當代標體字體案例全解析

gaatii光体 ——編著

LaVie

字現場

設計手法×創意來源×配色靈感，當代標體字體案例全解析

作者	gaatii 光體
責任編輯	陳思安
美術設計	郭家振
行銷企畫	謝宜瑾

發行人	何飛鵬
事業群總經理	李淑霞
副社長	林佳育
主編	葉承享

出版	城邦文化事業股份有限公司 麥浩斯出版
E-mail	cs@myhomelife.com.tw
地址	104 台北市中山區民生東路二段 141 號 6 樓
電話	02-2500-7578
發行	英屬蓋曼群島商家庭傳媒股份有限公司城邦分公司
地址	104 台北市中山區民生東路二段 141 號 6 樓
讀者服務專線	0800-020-299（09:30 ～ 12:00; 13:30 ～ 17:00）
讀者服務傳真	02-2517-0999
讀者服務信箱	Email: csc@cite.com.tw
劃撥帳號	1983-3516
劃撥戶名	英屬蓋曼群島商家庭傳媒股份有限公司城邦分公司
香港發行	城邦（香港）出版集團有限公司
地址	香港灣仔駱克道 193 號東超商業中心 1 樓
電話	852-2508-6231
傳真	852-2578-9337
馬新發行	城邦（馬新）出版集團 Cite（M）Sdn. Bhd.
地址	41, Jalan Radin Anum, Bandar Baru Sri Petaling, 57000 Kuala Lumpur, Malaysia.
電話	603-90578822
傳真	603-90576622
總經銷	聯合發行股份有限公司
電話	02-29178022
傳真	02-29156275

製版印刷	凱林印刷傳媒股份有限公司
定價	新台幣 880 元／港幣 293 元
ＩＳＢＮ	978-986-408-780-8
	9789864087839（EPUB）

2022 年 02 月 初版一刷 · Printed In Taiwan

版權所有‧翻印必究（缺頁或破損請寄回更換）

《字現場》中文繁體字譯本，由光體文化創意（廣州）有限公司通過一隅版權代理（廣州）工作室安排出版，獨家授權城邦文化事業股份有限公司出版中文繁體字版本。

原始出版 字現場 /gaatii 光體編著 —— 廣州：嶺南美術出版社
策劃總監：林詩健
編輯總監：陳曉珊
編輯：聶靜雯、岳彎彎
設計總監：陳安盈
設計：林詩健

國家圖書館出版品預行編目 (CIP) 資料

字現場：設計手法×創意來源×配色靈感，當代標題字體案例全解析 /gaatii 光體著 . -- 初版 . -- 臺北市：城邦文化事業股份有限公司麥浩斯出版：英屬蓋曼群島商家庭傳媒股份有限公司城邦分公司發行 , 2022.02
　面；　公分
　ISBN 978-986-408-780-8(精裝)

1.CST: 平面設計 2.CST: 字體

962　　　　　　　　　　　　　　　　　　111000101

目錄

作品解析 　活動：音樂、電影、戲劇
001—041

NATIONAL REPERTORY SEASON的字體設計 ………………… 002
TWILIGHT STATE的字體設計 ………………… 006
Folkmusik 的字體設計 ………………… 010
Slottsfjell的字體設計 ………………… 014
水泥加蓋：發現封印之城的字體設計 ………………… 018
Tokyo Blends Film Festival的字體設計 ………………… 020
RAFF的字體設計 ………………… 024
CHEMICAL DOGZ 的字體設計 ………………… 028
RECORD & CD FAIR IN SEOUL的字體設計 ………………… 032
Segno的字體設計 ………………… 034
客庄鐵道時光的字體設計 ………………… 036
首爾人文戲劇節的字體設計 ………………… 038

作品解析 　展覽：藝術、設計、學術
043—141

前衛國家的幽靈的字體設計 ………………… 044
BUDAPEST ART BOOK FAIR的字體設計 ………………… 048
Два авангарда!? Рифмы的字體設計 ………………… 052
Degree Shows的字體設計 ………………… 056
월동의시간的字體設計 ………………… 060
眼神相遇的字體設計 ………………… 064
《想像力空間》的字體設計 ………………… 068
妖山混血盃的字體設計 ………………… 072
RTO 365 的字體設計 ………………… 076
Chris Jordan的字體設計 ………………… 080
萬 實驗室的字體設計 ………………… 086
Wonderful Space for All的字體設計 ………………… 090
聲音 × 韓語的字體設計 ………………… 094
DAVINCI的字體設計 ………………… 098
Playing BODY Player的字體設計 ………………… 102
珠江夜遊的字體設計 ………………… 106
《一扯全世界》的字體設計 ………………… 110
EXPO 2023的字體設計 ………………… 114
핸드메이커 HandMaker的字體設計 ………………… 118
Das Kapital ist weg – Wir sind das Kapital!的字體設計 ……… 122
아두이노로 레고를 밝혀라的字體設計 ………………… 126
별의별쇼룸 반짝 오늘的字體設計 ………………… 130
三山的字體設計 ………………… 132
新一代的字體設計 ………………… 136
DEMO的字體設計 ………………… 138

作品解析 　節慶：文化、慶典、美食
143—187

Guerewol Festival 的字體設計 ………………… 144
「OH, HAPPY. SO, HAPPY. 」的字體設計 ………………… 148
獨立咖啡節的字體設計 ………………… 152
ÁNIMA的字體設計 ………………… 156
野台系的字體設計 ………………… 160
Campirano的字體設計 ………………… 164
拉丁美洲設計節的字體設計 ………………… 168
Sneakertopia的字體設計 ………………… 172
「2018」的字體設計 ………………… 176
屏東 ya!的字體設計 ………………… 180
Rest Forest的字體設計 ………………… 184

Case Studies · Events: Music · Film · Theater　作品解析　活動：音樂・電影・戲劇

NATIONAL REPERTORY SEASON的字體設計

標題字的設計概念

受到亨利·馬諦斯關於肢體動作的繪畫啟發，我們嘗試設計出一種字體，以表現人類有節奏地運動時，所產生生動、自由的姿態。

花、葉圖形是設計專案中的視覺圖案，令人聯想到充滿力量的肢體運動表現。

字體特點

藝術化

自由、輕盈、飄逸、充滿韻律

設計字體的工具

Adobe Illustrator

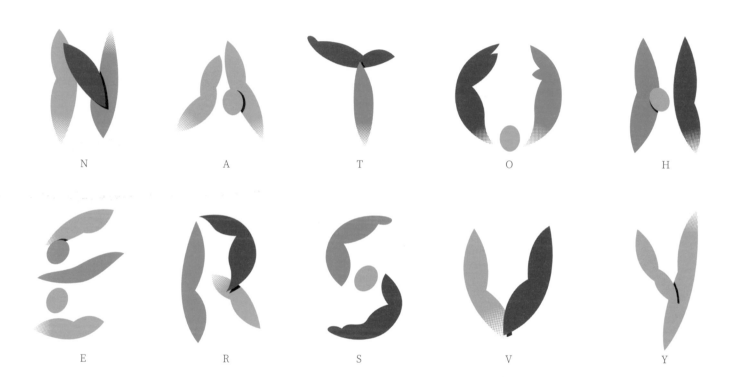

N　　A　　T　　O　　H

E　　R　　S　　V　　Y

配色

我們大膽採用三原色的色彩組合和富有活力的表現形式，展現充滿韻律的形態和視覺感染力。

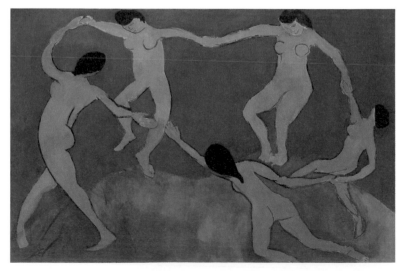

亨利·馬諦斯於 1909 年創作的畫作 *Dance* 是該字體設計的靈感來源。

韓國國家劇院戲劇季

客戶：韓國國家劇院
創意總監：Jaemin Lee
藝術總監：Jaemin Lee
設計：Jaemin Lee、Hyungwon Cho
　　　Youjeong Lee、Dawoon Jeon

成立於 1950 年的韓國國家劇院，70 年來在表演藝術界一直處於領先地位。國家戲劇季是一個年度活動，每年呈現有革新精神的新劇作品，以及來自戲劇、傳統話劇、舞蹈和國家藝術管弦樂團的精選劇目。

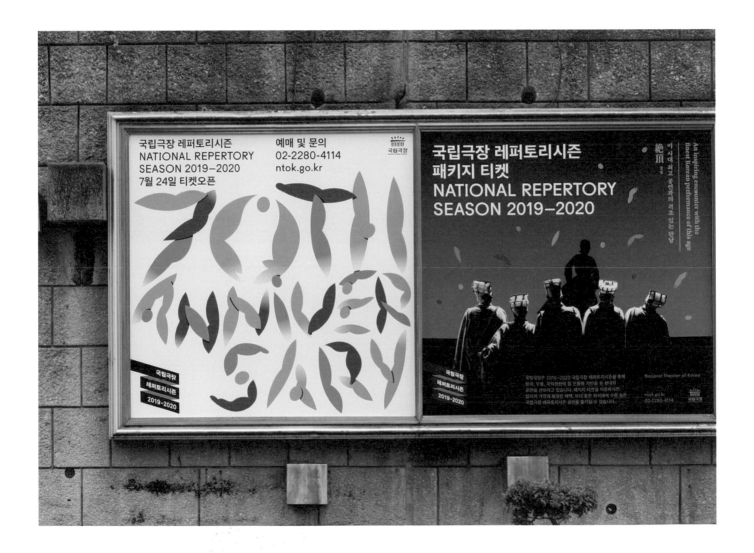

客戶需求

我們主要的任務是設計出和 2019—2020 戲劇季主題相關的海報及印刷品。

專案創作概念

2019—2020 年度的國家戲劇季以「舞蹈」為視覺概念。

我們希望透過這些主題和圖案，激發出本能的、純真的情感和嚮往，在韓國國家劇院慶祝 70 週年之際讓觀眾感受到戲劇季的活力。

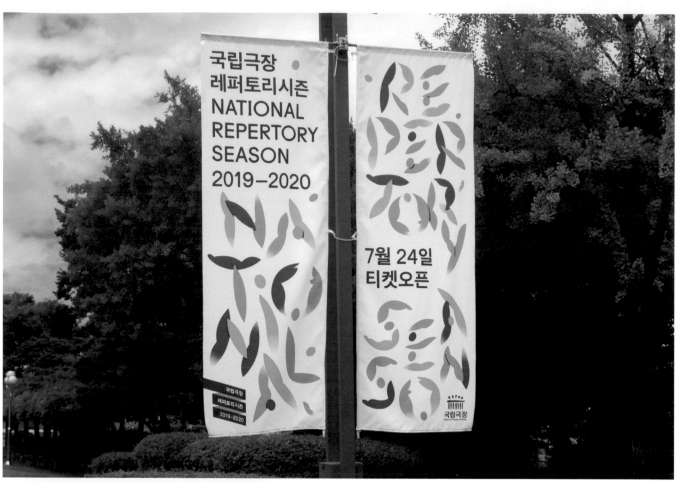

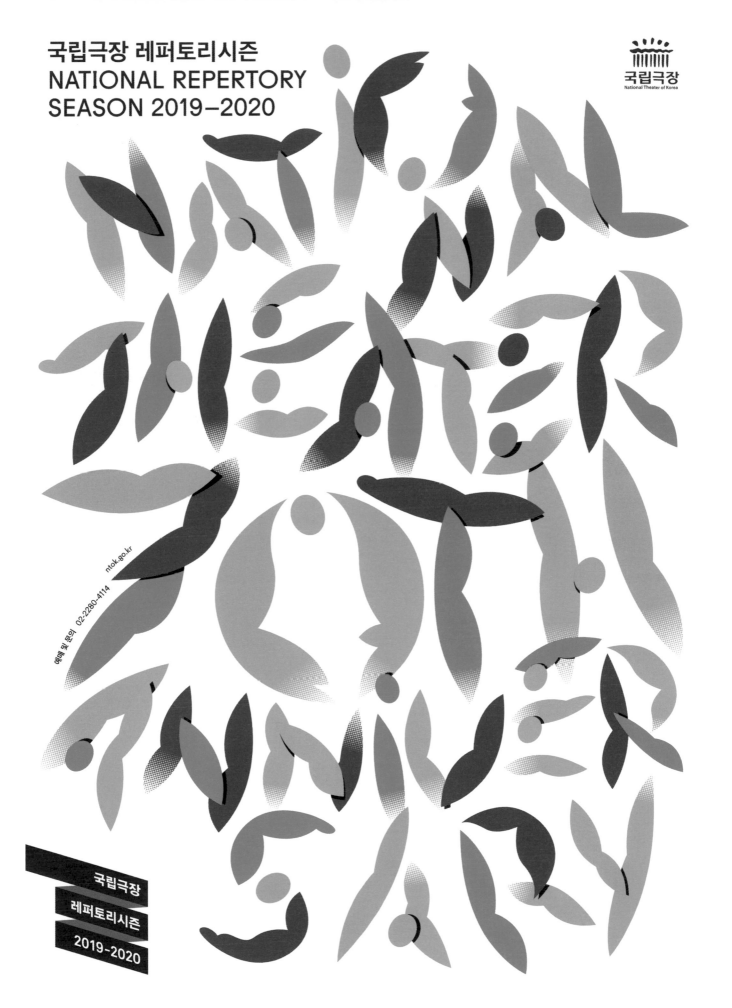

국립극장 레퍼토리시즌
NATIONAL REPERTORY
SEASON 2019-2020

국립극장
National Theater of Korea

예매 및 문의 02-2280-4114 ntok.go.kr

국립극장
레퍼토리시즌
2019-2020

TWILIGHT STATE的字體設計

標題字的設計概念

字體的創意靈感來自專輯封面的藝術作品，並表達出標題
「TWILIGHTSTATE」（意識模糊）的含義。這個字體設計
應用在整張專輯裡，衍生的圖形元素也被用於裝飾目的。

字體特點

襯線體

經典、神秘、高貴

設計字體的工具

Adobe Illustrator

TWILIGHT STATE

配色

粉紅色，源自封面圖片裡的顏色，是整個專案的主要色彩。

黑色，表達潛意識的瞬間以及夢幻般的氛圍。

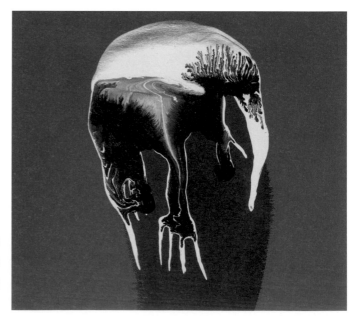

封面圖片是插畫師 OWVBICS 為專輯所繪製
的藝術作品，給人一種神秘感和朦朧感，甚
至些許恐怖的感覺。標題字體的創作源於對
這種感覺的掌握。

YB 演唱會Twilight State

客戶：Dee company Entertainment

設計公司：Ordinary People

藝術指導：Scott Hellowell

設計：Jeong-min Seo

字體設計：Jin Lee

動態圖像：Particle field

插畫：OWVBICS

這場演唱會是為了慶祝 YB 時隔六年推出的專輯。

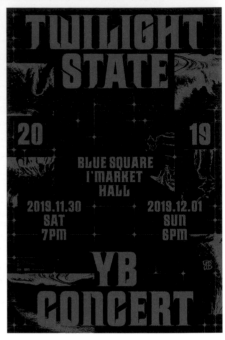

客戶需求

我們的工作是設計 YB 的第十張專輯,以及他們演唱會的印刷品。客戶想要用一幅藝術作品設計專輯的封面,並運用多種方式詮釋,而不只是把歌手的一張照片放在專輯封面上。

專案創作概念

整個專案的設計概念來自 YB 為專輯封面所選的藝術作品,以及他們的專輯名稱「TWILIGHTSTATE」(意識模糊)的含義。YB 的吉他手斯科特‧赫洛威爾(Scott Hellowell)對藝術有獨特的想法,於是我們幫他重新製作了藝術作品,以捕捉一種夢境般的潛意識狀態,同時也創作了一款字體。

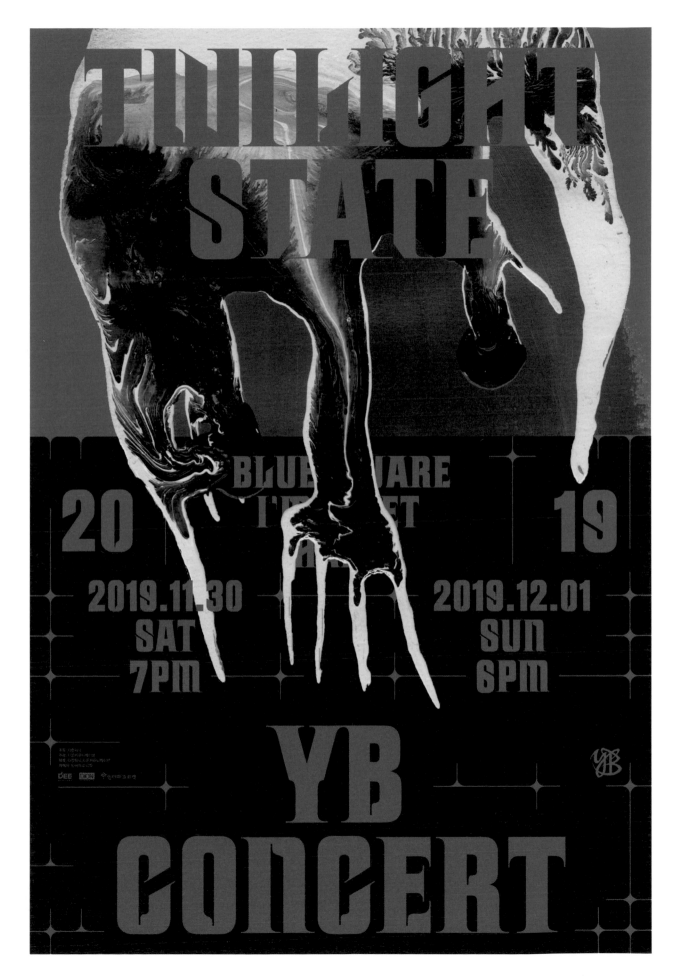

Folkmusik的字體設計

標題字的設計概念

該活動的標題字體是現代哥德風格的 Optimum Compress 字體，由造字公司 Studio IO 製作。

它是一種充滿未來感的黑體字，由數量不多的基本形狀和形式構成。它不僅具有強烈幾何感的邊緣，而且參考了 13 和 14 世紀的手繪字體 Textura，保留了微妙的真實感。 （資料來源：Studio IO）

字體特點

哥德

現代、幾何感、未來感

設計字體的工具

Adobe Illustrator

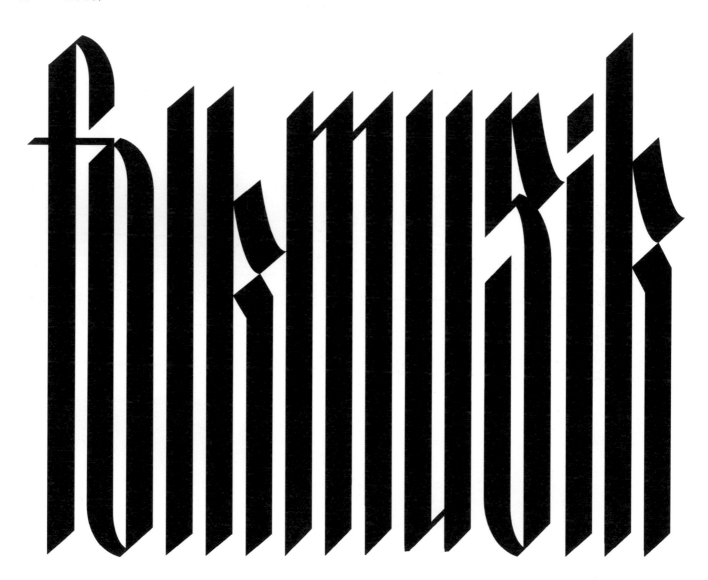

配色

色彩的設計參考了斯德哥爾摩地鐵站裡，紅色和藍色的線條，它們的應用也和噴漆、場地的聚光燈息息相關。

民俗音樂 2.0 —— 瑞典饒舌混音

客戶：Kulturhuset / Stadsteatern Stockholm
設計公司：Sakaria Studio，Sepidar Hosseini
策展人：Erik Hedman
藝術指導：Minna Sakaria, Sepidar Hosseini
攝影：Vidar Sörman

民俗音樂 2.0 利用視覺和聽覺呈現饒舌，是現代文化中最重要的聯合展覽之一，九位影片製作人演繹了這一個音樂流派中，一些最具影響力的瑞典歌曲。

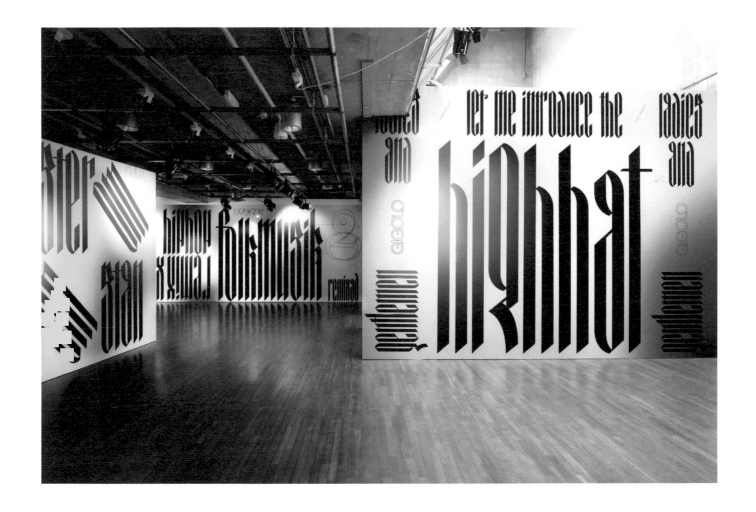

客戶要求

我們需要為展覽製作一個熱鬧、經典、有意義的視覺形象和路標。

印刷

印刷的壁貼共計 450 平方公尺。

專案創作概念

我們希望透過超大的圖形和路標結合，營造出一個展覽體驗，在這裡面，平面設計以非常規的比例變成整個視覺體驗的一部分。展覽盒子式的結構設計類似於城市空間，為每一個影片作品分成多個小區域。受到芭芭拉·克魯格（Barbara Kruger，美國觀念藝術家，其作品大多以黑白照片為底，並配以裝飾性文字）的作品啟發。在創作的超大圖示裡，我們從部分展覽歌曲中「擷取」內容到字體設計上，並參考了饒舌文化的主要表現形式——塗鴉，用字體設計鋪滿了整個牆面。

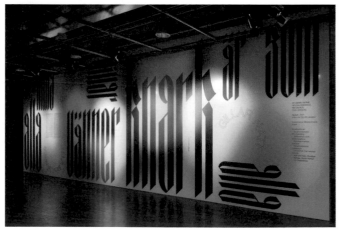

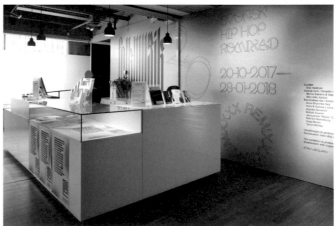

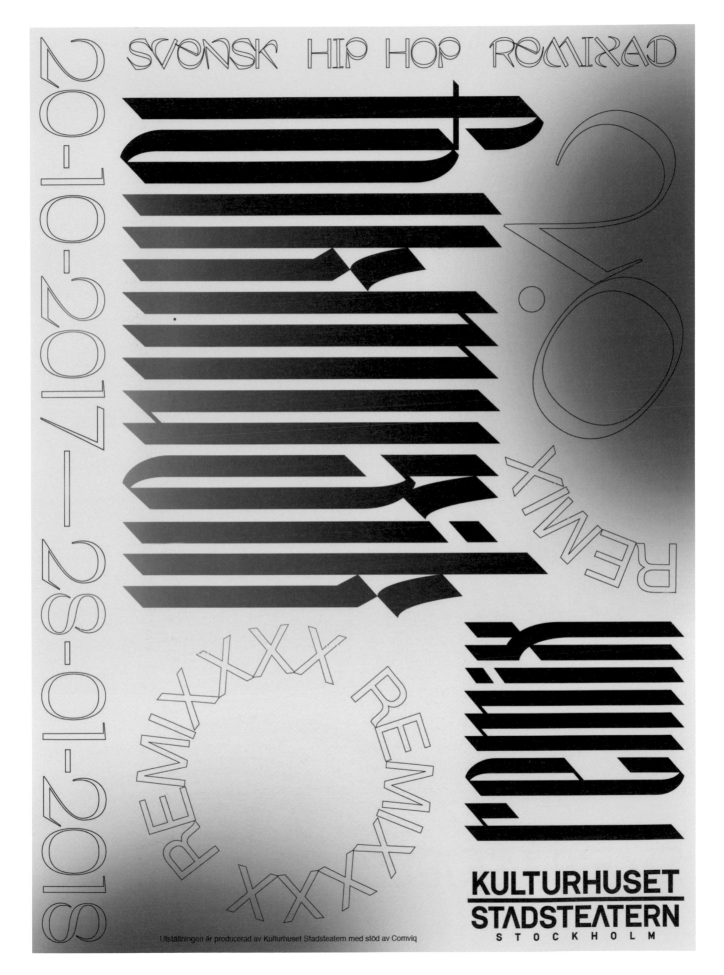

Slottsfjell的字體設計

標題字的設計概念

整個專案的版面設計由造字公司 Möbel Type 製作,以字體 Slottsfjell Ripley 為主,給人一種既荒誕古怪,又眼睛一亮的感覺。這款字體的字形也與過去常被雕刻在石頭或木頭上的古文字有關。

字體特點

無襯線

怪誕、有趣

設計字體的工具

Adobe Creative Cloud、Glyphs、brandpad.io

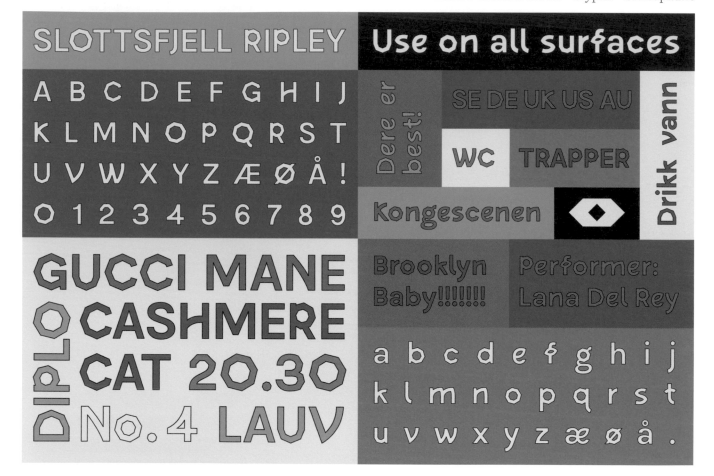

標題字體是在名為 Ripley 的字體上修改,它非常貼近 Slottsfjell 音樂節的調性。它的獨特、具有概念性的設計,也與今年參加演出的藝人們息息相關。

山頂城堡上的雕刻是這款字體的設計靈感。

為活動區域製作的一套圖示沿襲了字體的風格,它們易於繪製、上色,而且能豐富畫面,在視覺上增添趣味。

Slottsfjell 音樂節

客戶：Slottsfjell 音樂節

設計公司：Scandinavian Design Group + Möbel Type

設計：Nicklas Haslestad, Even Suseg, Sunniva Grolid,
　　　Vetle Berre, Sindre Setran

Slottsfjell 是挪威滕斯貝格的一個多流派音樂節，有電子、搖滾、流行、饒舌等多種音樂類型演出。活動的舞台搭建在一個古老的城堡塔樓裡的露天劇場，觀眾不僅可以享受音樂，同時還可以欣賞到城市的美景。

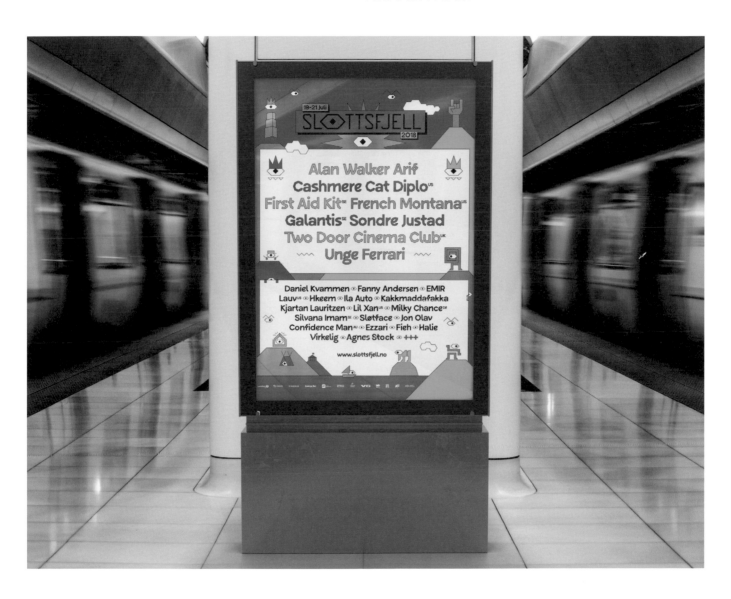

客戶要求

我們要創作出一些與眾不同、人們從未見過的東西。

配色

亮眼繽紛、獨特。

專案創作概念

該活動的主題是音樂與美好時光，並圍繞著挪威的方言、挪威的山地徒步典故、森林中幽默調皮的故事角色而展開，我們把它打造成一個小型聚會，和你能想像到最古怪的徒步之旅。

水泥加蓋：發現封印之城的字體設計

標題字的設計概念

活動舉辦場地是一棟60年的水泥建築，標題字體的設計便以
此為概念，為了呈現水泥的堅固感，故運用看起來較硬實的
黑體字體。

字體特點

無襯線

堅固、厚實、建築感

設計字體的工具

Adobe Illustrator、Adobe Photoshop

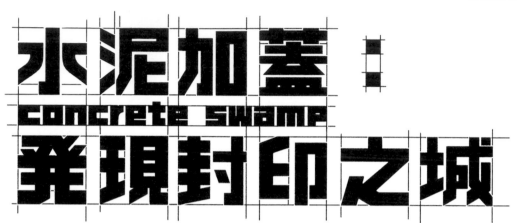

配色

因為視覺畫面有非常多的強
烈色彩，為減少畫面可能會
顯得混亂，所以字體使用了
黑色。

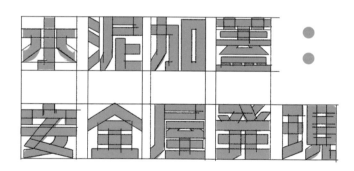

我以日語文字「チェックポイントフフンント（Checkpoint
font）」為基礎，直接繪製，框出基本字體造型，再做填色處理。

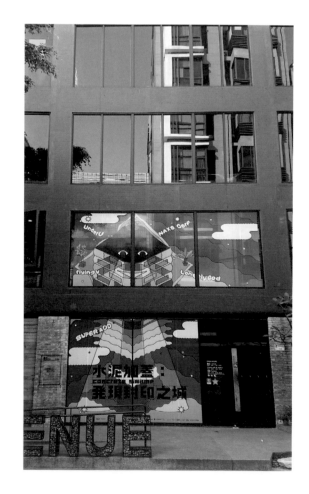

特地保留的框線，帶出了濕地這棟水泥建築的原始感。

跨年音樂派對——水泥加蓋：發現封印之城

客戶：濕地｜venue
設計：Rai Wang
文案：Xiang Ru Chen

這場屬於年輕派對動物、並不同以往各種跨年活動的跨年音樂派對，由台北藝文空間「濕地｜venue」與募資平台「flyingV」共同策劃。

客戶需求

主辦方需要酷炫、好看的視覺設計，想要有類似世紀帝國奇觀的建築物，以及強調包棟的派對感。

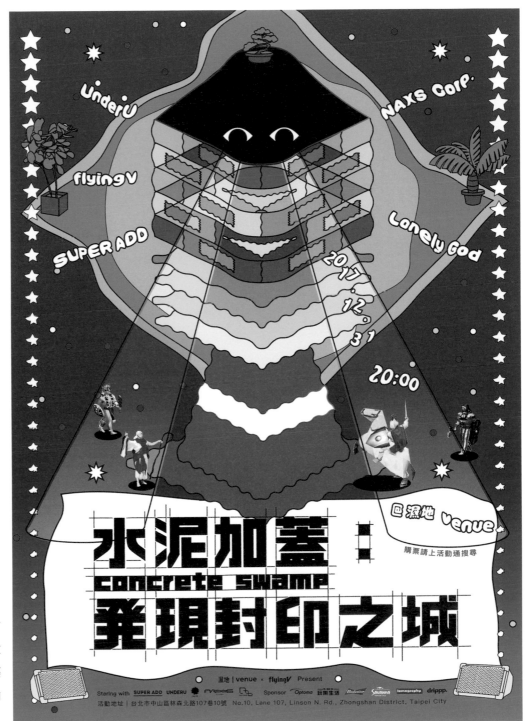

專案創作概念

一開始我想以世紀帝國的復古感作為方向製作畫面，後來改由插畫創作出一棟有趣的建築物，並以此為主體設計畫面和細節。

Tokyo Blends Film Festival 的字體設計

標題字的設計概念

字體在海報中是一個非常重要的角色,用於呈現活動主題,
也同時構成了圖像的一部分。

我在 VULF sans 和 VULF mono 這兩款字體的基礎上使用變
形處理。

字體特點

變形、錯位

變化感、未來感

設計字體的工具

Adobe Illustrator、Adobe Photoshop

靈感

日本、NeoTokyo新東京、電影《光明戰士阿基拉》

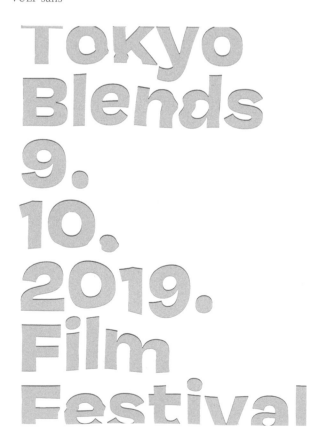

Tokyo Blends 9. 10. 2019. Film Festival

VULF sans

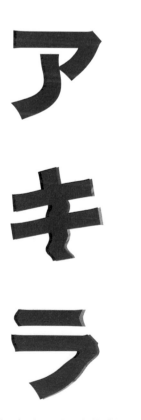

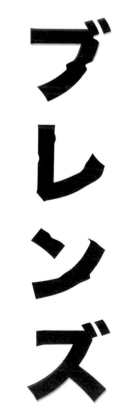

使用在 Photoshop 裡的「液化」和「扭曲」處理後的字體

客戶：Adobe
創作指導：Mercedes Bazan
設計：Mercedes Bazan
插畫：Mercedes Bazan

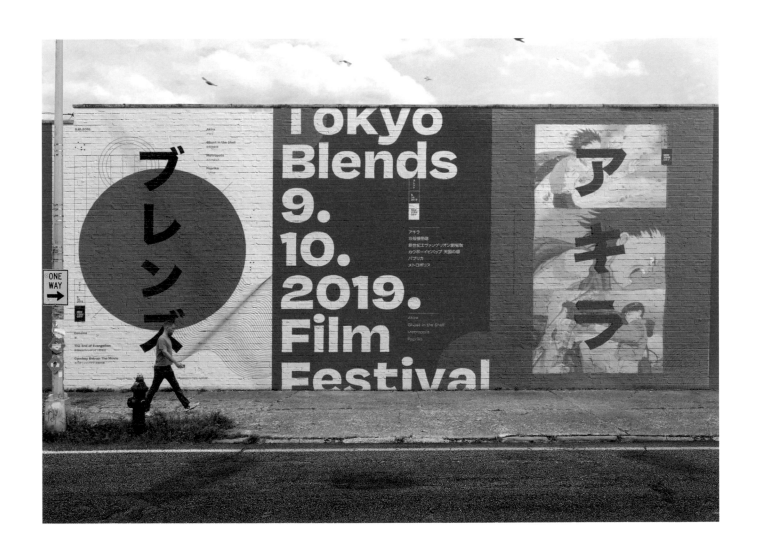

客戶需求

Adobe 邀請我加入他們的即時串流媒體專案。在兩天裡，我為東京電影節製作了一套海報和宣傳產品。

專案創作概念

為電影節設計的概念中，我使用很少量的顏色，並透過幾何圖形創造充滿動感的構圖。電影節的選片有一些老電影，所以我想在海報上製作一種套印不準確的效果，以勾起老電影的感覺。

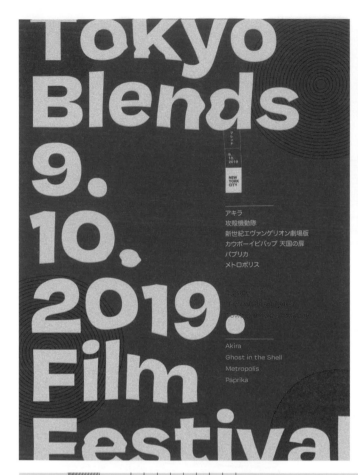

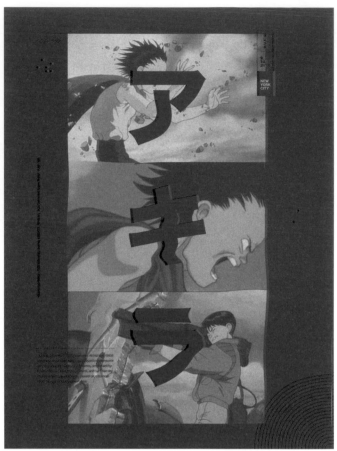

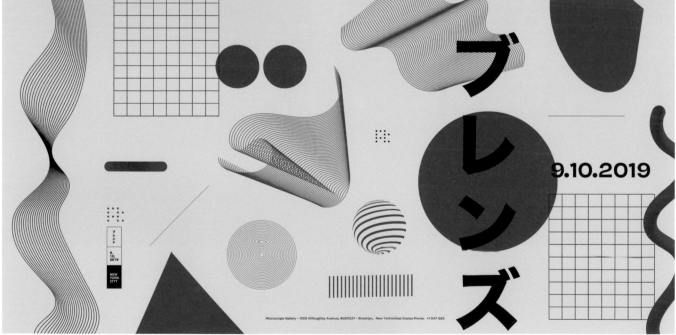

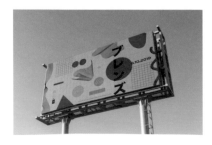

配色

整個視覺設計使用了簡潔的色彩。

藍色和紅色的搭配模仿了老式 3D 眼鏡的配色，而白色和紅色的搭配則源於日本國旗。

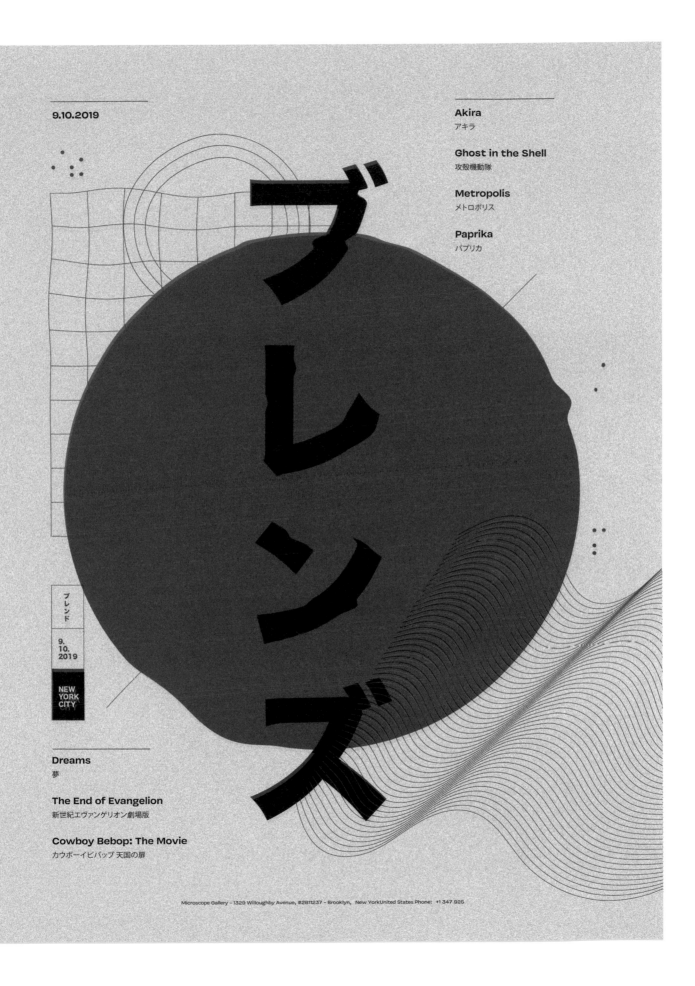

9.10.2019

Akira
アキラ

Ghost in the Shell
攻殻機動隊

Metropolis
メトロポリス

Paprika
パプリカ

ブレンド

9.
10.
2019

NEW
YORK
CITY

Dreams
夢

The End of Evangelion
新世紀エヴァンゲリオン劇場版

Cowboy Bebop: The Movie
カウボーイビバップ 天国の扉

Microscope Gallery - 1329 Willoughby Avenue, #2B11237 - Brooklyn, New YorkUnited States Phone: +1 347 925

RAFF的字體設計

標題字的設計概念

按照底片獨特的外型設計模組式標題字體，看起來像帶有齒孔的底片版面，是電影節的標誌。

標題字是在 Founders Grotesk 字體的基礎上延伸。用來設計字體的方塊經過多次修改，以達到即使尺寸很小，文字或數字也能被清楚識別的效果，同時還保持了矩形空間的最大可能面積。

字體特點

模組化

渾厚、沉穩、清晰

設計字體的工具

Adobe Illustrator

RAB FILM FESTIVAL 2019

23 ▷ 27 08

字體設計的靈感來自老式電影底片邊上的孔。

Filmstrip

配色

作為底片的主要顏色，黑色和白色是該視覺形象的基礎色彩。而藍色和橙色（作為互補色）是主色，讓人聯想到拉布的城市形象與它的電影色調。

拉布電影節

客戶：Rab Film Festival
設計公司：Design Bureau Izvorka Juric
藝術及創意指導：Izvorka Juric
設計及動畫：Jurica Kos
攝影：Jurica Kos（案例拍攝）、Rab Film Festival（現場拍攝）
文案：Igor Poturić

一年一度的拉布電影節，是關於研究性電影、小說和紀錄片的活動，旨在為電影製作人、藝術家和記者提供一個新平台，並探討公眾關心的話題。透過紀實性電影，探索現今當地乃至全球的問題、現象，整個電影節的概念在拉布地區，甚至在歐洲都是獨一無二的。電影節的策展人是一位來自克羅埃西亞的獲獎記者和紀錄片製片人——Robert Tomic Zuber。

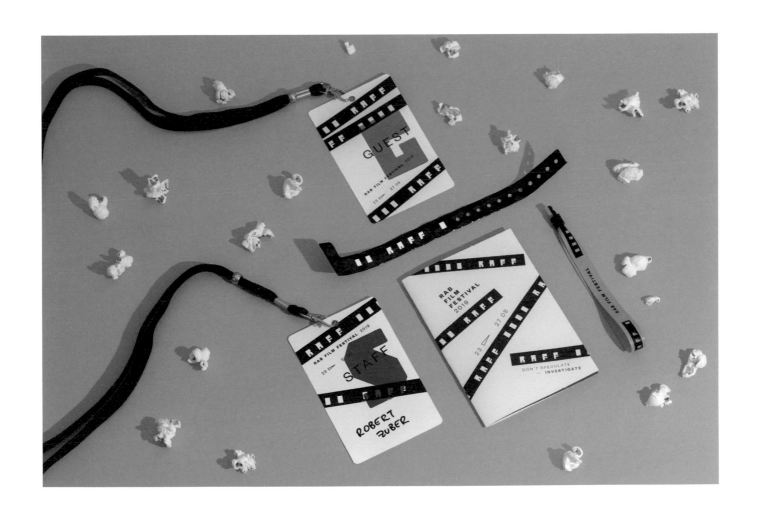

專案創作概念

用來記錄事件的底片被設計為電影節視覺形象的主體，表達了調查性新聞報導的傳統價值回歸。帶有「RAFF」字體的底片強調了最重要的事——調查、發現、質疑、深思。
關於作者的訊息、電影名字、電影劇照都會直接呈現在底片上。

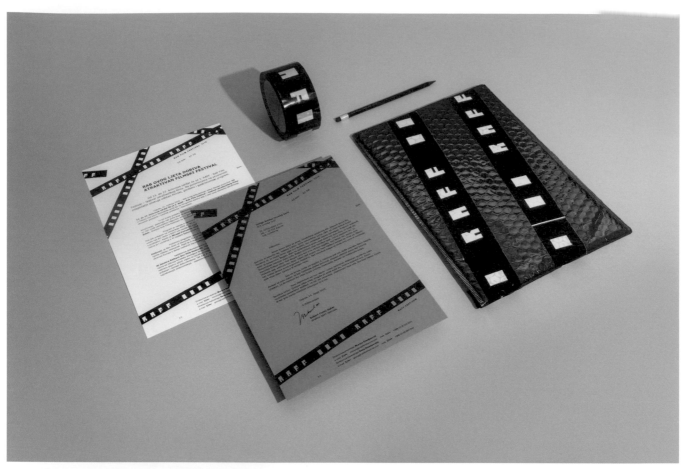

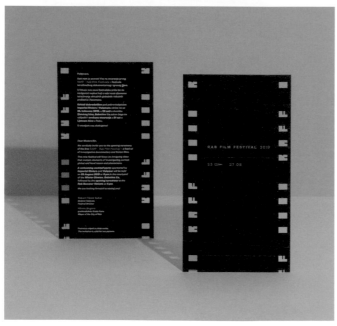

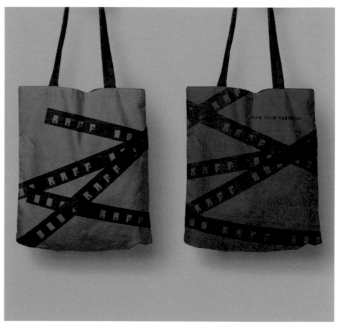

材料與印刷

一部分的宣傳品由紙質材料製作而成，比如海報、小冊子、門票、邀請函、文創商品。其中，邀請函是按照底片的輪廓裁切而成。我們也使用了一些現成的材料，例如藍色信封，上面貼著電影節的專屬膠帶。

而其它的宣傳品都是數位化的設計，包括品牌動畫、動態圖形、網頁推廣。

由於專案的預算不高，所以大部分材料的製作都是以數位印刷為主，包括名片上的數位箔印。

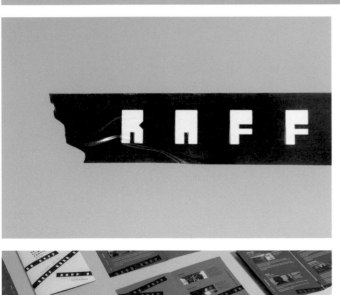

CHEMICAL DOGZ 的字體設計

標題字的設計概念

我們將 DJ 們的情緒和有趣的表演轉化成了具體的視覺形象，並把它融入字體的設計中。

完成後的視覺形象呈現了一款動態的訂製字體和一個由標誌衍生出來的吉祥物，它充滿好奇心，以友好和活靈活現的方式與觀眾互動，能和不同的節奏或音樂強度互相搭配。

字體特點

無襯線

有趣、開心、激動、好奇、可愛、互動

設計字體的工具

Adobe Illustrator、Adobe Photoshop、Glyphs

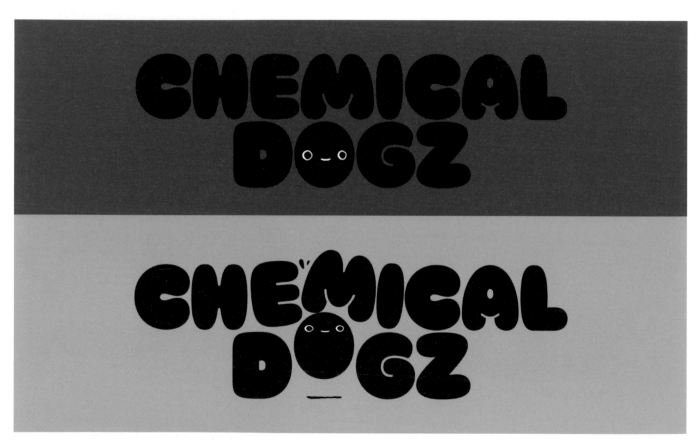

配色

我們選擇了充滿生氣、飽和度高的色彩作為背景以襯托黑色的字體，希望透過色彩加強表達力度，反映出現場表演的熱烈氛圍。

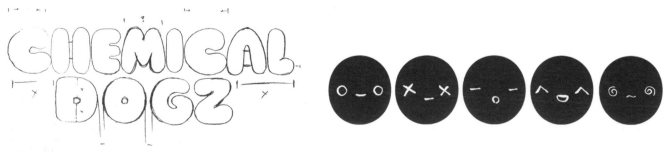

字體設計草圖

字母「O」融入在許多表情符號

Chemical Dogz 啟動演出

客戶：Chemical Dogz / Entourage
設計公司：Papanapa
創意指導：Gustavo Garcia、André Arruda
藝術指導：Gustavo Garcia
設計：Thiago Bellotti、Isabella Mello
插畫：Thiago Bellotti
攝影：Thiago Xavier

巴西的兩個 DJ 雙人組合 Chemical Surf 和 Dubdogz 決定展開一個特別的合作企劃，聯名為 Chemical Dogz。在巴西最大的電子音樂節之一《Só Track Boa 2019》的活動期間，Chemical Dogz 於聖保羅向 15000 名觀眾正式開演，強烈的快節奏混音表演接連引爆現場。

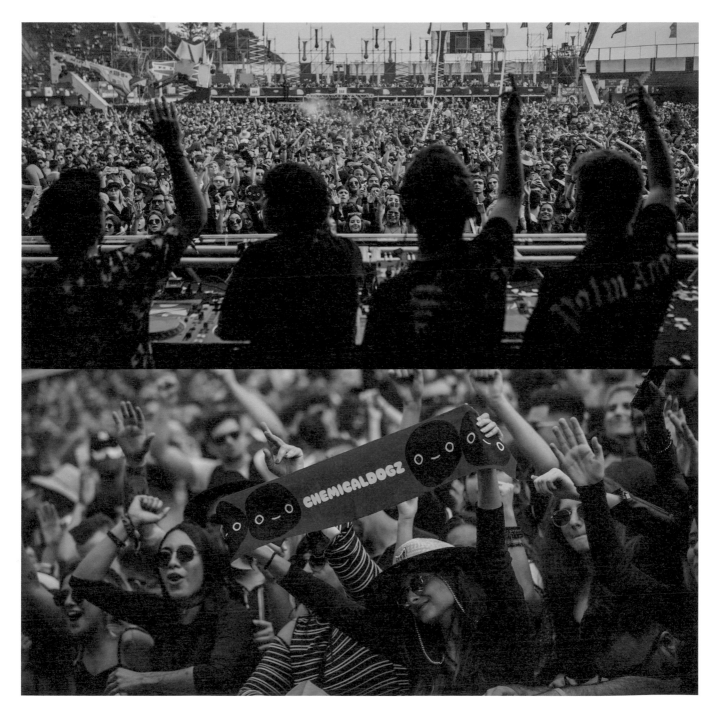

客戶需求

我們受邀為這個專案設計標誌和視覺形象。客戶希望在設計中反映出四位音樂人在舞台上製造的歡樂熱烈的氣氛。

設計難點

設計時間極短,客戶找到我們的時候,離他們計劃啟動的音樂節僅剩一個月。

印刷與材料

除了利用紙張,通過四色印刷製作宣傳品,我們也開發了一些周邊創意商品銷售,這部分的材料則以紡織物為主。

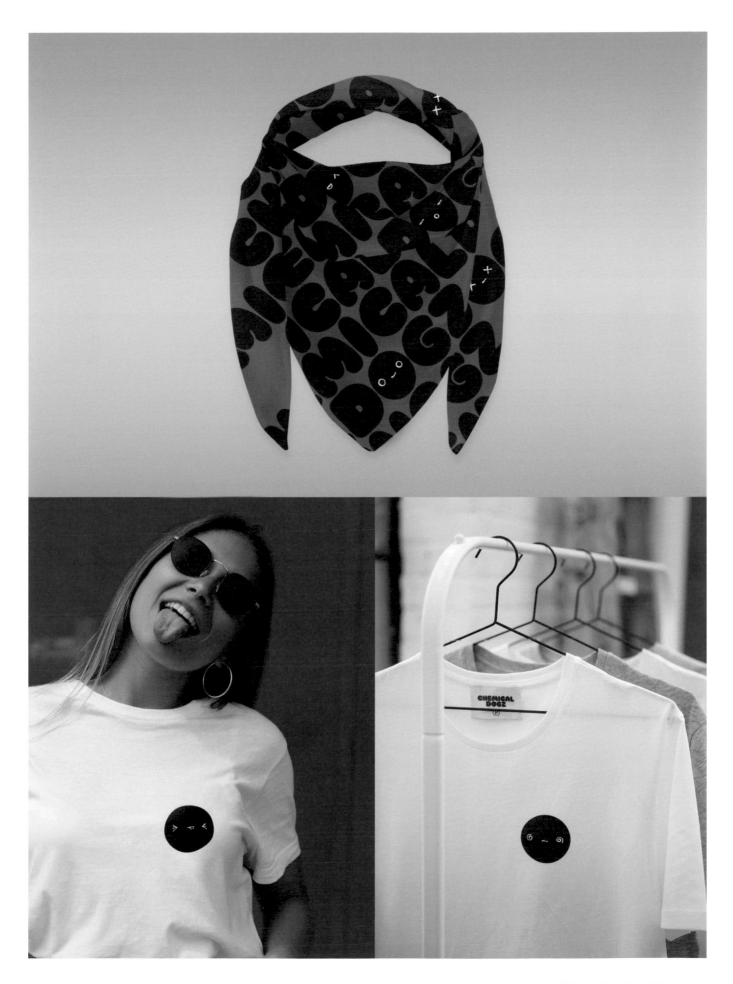

RECORD & CD FAIR IN SEOUL的字體設計

標題字的設計概念

我們參考黑膠唱片的外觀，設計了帶有螺旋「坑紋」形的幾
何字體。

字體特點

幾何化、模組化

醒目、螺旋、層次、重複、漸變

設計字體的工具

Adobe Illustrator

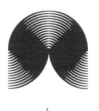

A C D E F I

O R S L U N

配色

我們選擇黑色表現這些字體，與黑膠唱片呼應。在設計應用上也
以黑、白為主，對比強烈，簡潔清晰。

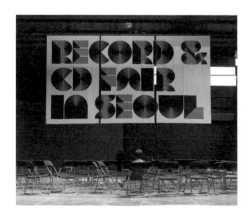
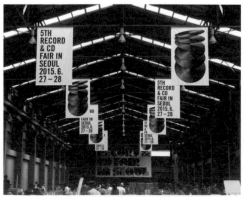
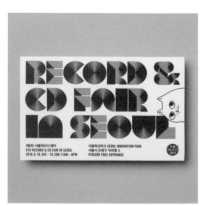

展覽現場的宣傳品設計

首爾唱片展

客戶：首爾唱片展組織委員會
設計公司：Studio fnt
創意指導：Jaemin Lee
藝術指導：Jaemin Lee
設計：Jisung Park、Jaemin Lee
攝影：Jaemin Lee、Heesun Kim

首爾唱片展是韓國第一個聚集了唱片廠牌、音樂人和音樂粉絲的唱片展。在作為音樂產業最大市場的美國，黑膠唱片仍在生產，其市場規模持續擴展。儘管整個音樂產業的銷售幅度有所下降，黑膠唱片的銷量卻不斷上升。在這種情況下，韓國三個獨立唱片廠牌聯合起來舉辦這場唱片展，希望為國內音樂市場帶來一股新浪潮。

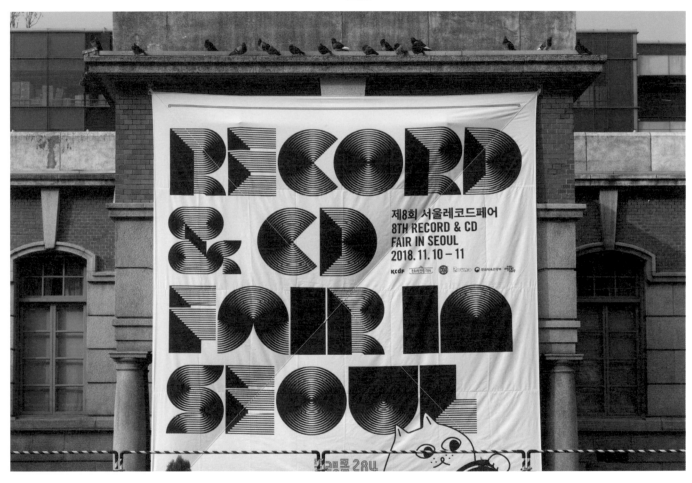

客戶需求

我們的任務是為整個活動涉及的視覺語言以及平面設計進行藝術指導，包括主海報、橫幅、明信片、傳單、網頁橫幅廣告、宣傳冊、引導標誌等。

專案創作概念

既簡單又充滿幾何感的文字，在視覺上與活動主題互相呼應。我們透過充滿現代感，且在遠處也能保持清晰易讀的文字排版，吸引了眾多年輕人的關注。

設計難點

專案最主要的挑戰是讓現有粉絲們滿意，同時吸引新的觀眾。設計風格既要保持黑膠唱片復古的風格，又必須具有足夠的現代感，能引起年輕人的關注。由於韓國的音樂產業正處於艱難時期，甚至被認為正在崩潰，所以另一個挑戰是以極低的預算進行整個專案。本次活動吸引各類廠商參與，因此需要包容力夠強的主視覺設計聯合這些獨立廠牌，這點特別重要。

Segno的字體設計

標題字的設計概念

「Segno」是一個義大利單字，表示信號、符號、標誌等。用於音樂術語時，它是指反覆標記，即樂譜上一段樂曲到達此標記時須再反覆演奏一遍。而作為這次演唱會的標題，「Segno」在此專案的功能像是一個工具，將 NU'EST 組合之前的作品和他們的新起點連接起來，它的意義體現在字體設計中的弧形波浪形上。我們還嘗試過在標題字上加入一些紋理，不過最終我們都認為，還是簡單的平面形式更適合 NU'EST。

字體特點

無襯線

伸展、重疊、寬度、均等

設計字體的工具

Adobe Illustrator

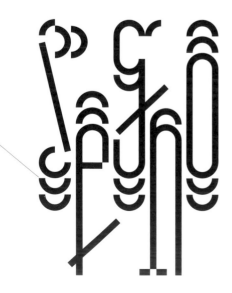

配色

海報上淺灰色的底色呈現 NU'EST 複雜而成熟的氛圍，字體上的海軍藍色是取自他們在照片上的表演服。

這種表達方式──重疊的弧形設計，是建立在對「Segno」這個詞的深刻理解上。

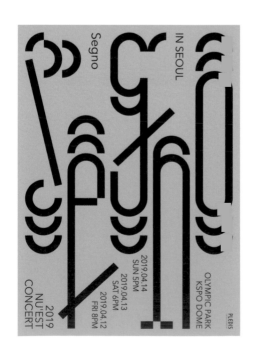

客戶：Pledis Entertainment
設計公司：Ordinary People
藝術指導：Jeong-min Seo

這場演唱會是一次代表性事件，NU'EST組合將結束，以NU'ESTW小分隊的形式，正式以完整組合回歸舞台。

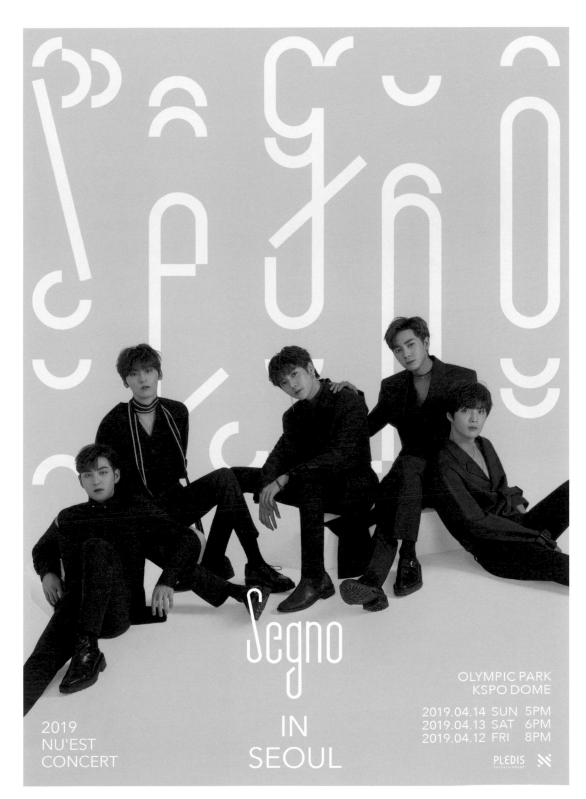

客戶需求

客戶希望將演唱會的名字「Segno」具體化，但不要明顯表達它在音樂上的含義。

客庄鐵道時光的字體設計

標題字的設計概念

參考鐵道的文字風格，我給字體增加了許多弧線，如同鐵道的直道、彎道，讓字體看起來更為活潑，符合客家舞獅的童趣感。

字體特點

手寫感

厚重、趣味、融合工業

設計字體的工具

手繪 + Adobe Illustrator

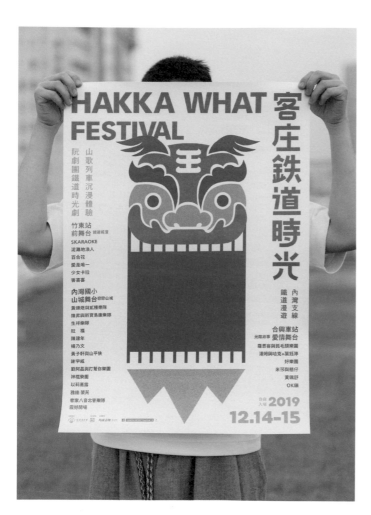

字體骨架頗具手寫感，甚至有許多交錯的筆劃，讓字體看起來更為跳躍。

讓字體的筆劃像火車軌道一樣轉折。

配色

Pantone 7727 、Pantone 10120 、Pantone 806字體的用色以客家舞獅常用的綠色為主，並搭配海報中的螢光紅，十分搶眼。

印刷與材料

模造紙，讓金墨印刷顆粒更為濃厚。

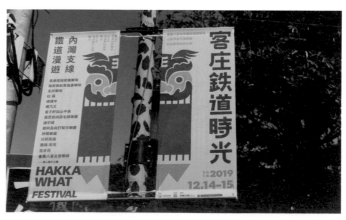

客戶：角頭音樂
設計公司：Cheng Chieh Sung
設計：宋政傑
插畫：宋政傑
攝影：CI Chang

HAKKA WHAT FESTIVAL 是一個以客家語音樂為主的音樂節，是繼「客家桐花祭」和「客家藝術節」之後，客家委員會 2019 年度的文化新品牌。作為對外推廣客家音樂文化的交流平台，主辦方每年搭配客庄小鎮的在地特色，具體呈現在地客家人文歷史、景點及產業發展等，打造具有客庄小鎮特色的沉浸體驗式音樂節，期待「客庄系列」能串起當地旅遊業、服務業、農特產等一系列的發展，提升該地區的城市價值與魅力。

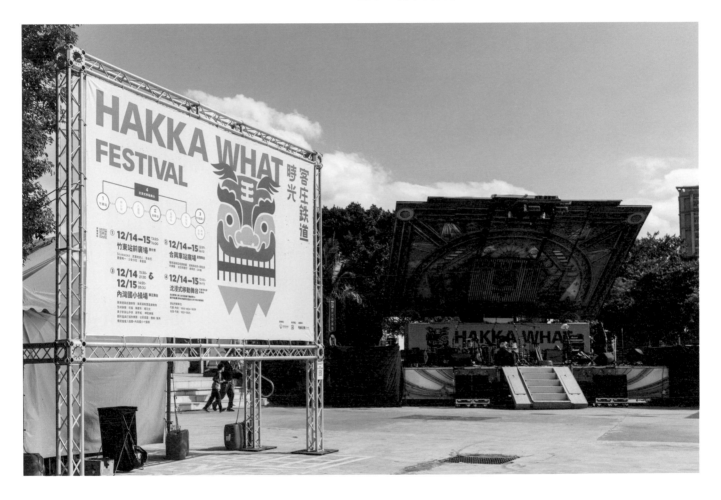

客戶需求

客戶希望使用客家元素設計主視覺圖形，呈現客家文化的特色，並呼應鐵道的主題。

專案創作概念

客家舞獅一般是客家人用於祈福的表演，表演時最具魅力的環節是獅子開口，每一次開口便有一份驚喜，海報設計捕捉了這一瞬間，並以此作為主視覺圖形。獅子嘴巴下方的鬍鬚則代表了場地附近最明顯的山巒。用客家舞獅作為 HAKKA WHAT 的精神標誌，希望來看演出的人能健健康康地度過一年。

首爾人文戲劇節的字體設計

標題字的設計概念

字體用線條表現典型的人類生活記憶，呈現了人類生活是如何在許多方面發生變化。相同的線條也被大幅度地運用在海報上，這些線條呈鋸齒狀，每一條線都抽象地反映著人類生活的故事。

靈感

人類記憶、生活、變化。

字體特點

線性鋸齒

躁動、密集、不規則、手繪感

設計字體的工具

Adobe Illustrator

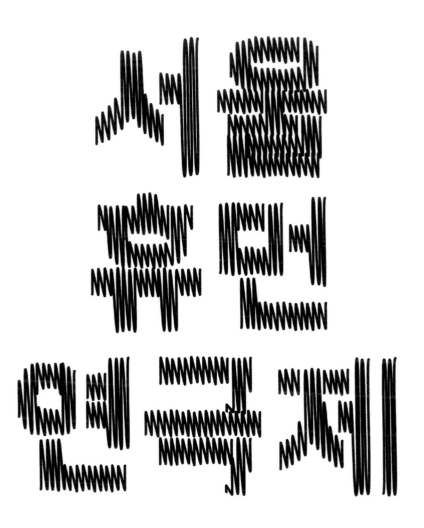

字母和圖像以一種自然的組合方式被小心地擺放在一起，以保持文本的可讀性。

配色

活動以四個人類生活關鍵詞為主題，分別用四種顏色表現「思考」、「愛」、「季節」、「明天」。

思考　　　　　愛　　　　　季節　　　　　明天

創意指導：Hwanie Choi
設計：Hwanie Choi
插畫：Hwanie Choi

一場關於一般人生活的戲劇與電影節，透過作品自然地表達生活之美，訴說我們一般人在社會中發生的日常故事。

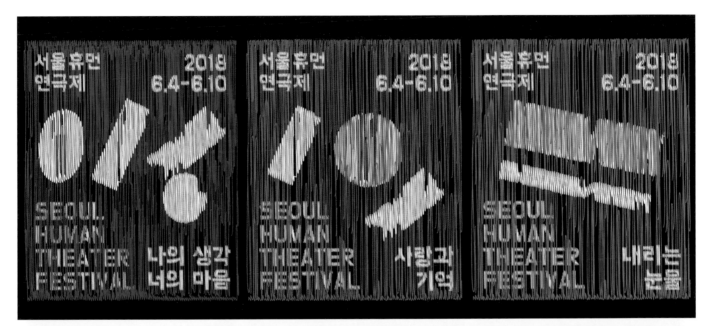

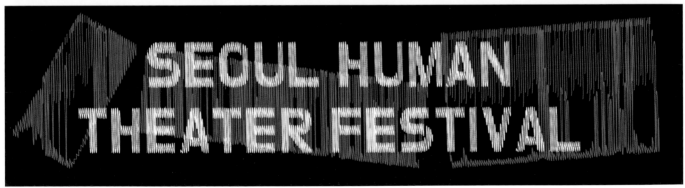

專案創作概念

該專案的創意概念是用線條和一般人的各種臉部表情表現我們在
生活中的經歷和記憶。

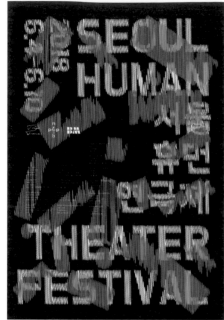
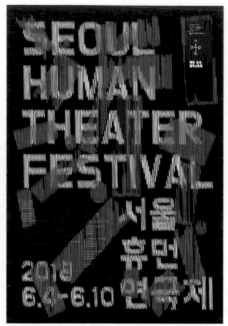
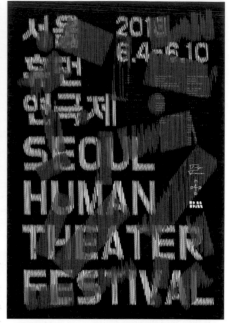
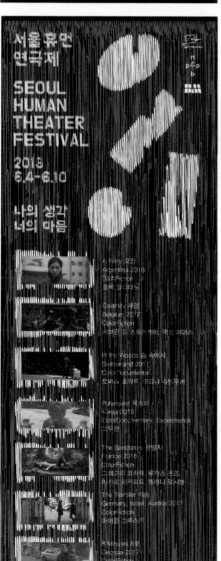
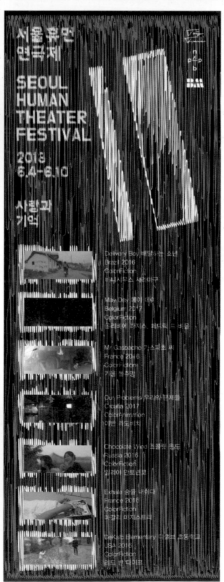
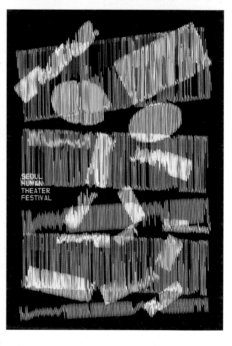

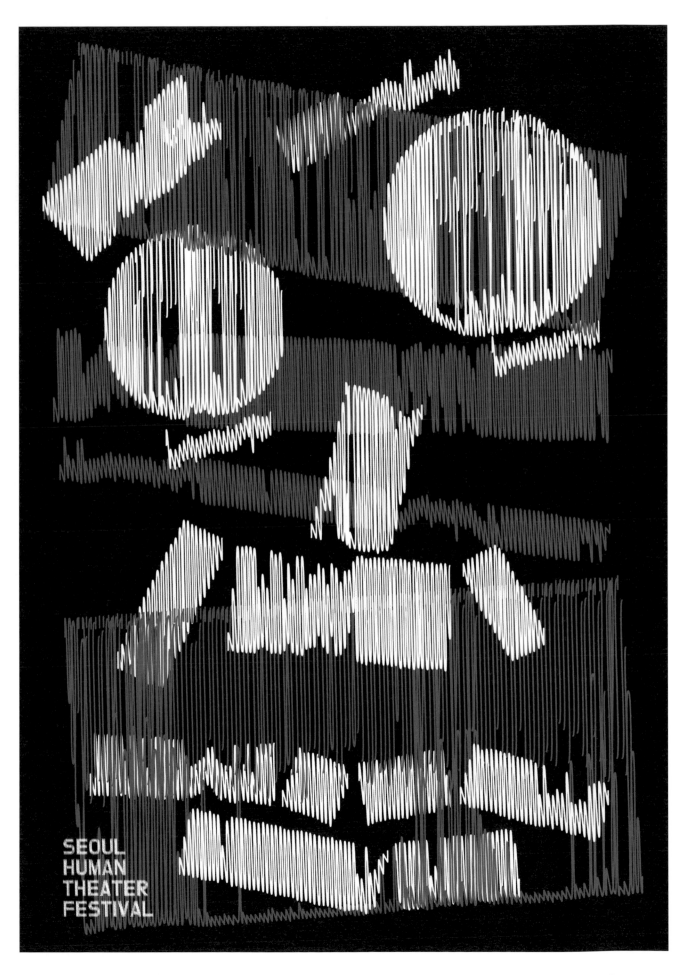

作品解析

Academic Studies

Case Studies

展覽：藝術．設計．學術

Exhibition: Art．Design

前衛國家的幽靈的字體設計

標題字的設計概念

這些不連續的網格上，字體讀起來或「聽」起來像是結結
巴巴、嘟嘟囔囔說話的聲音。它視覺化地表達了展覽的主
題——透過從矛盾中得到的零碎線索尋找未來的可能性。

字體特點

碎片式

重疊、網格、錯位感

設計字體的工具

Adobe Illustrator

不同密度的網格作為字體的背景，疊加起來形成視覺上的層次和落差。　　　　字體透過裁切、疊加，形成錯落有致又不至於鬆散的結構。

威尼斯雙年展第16屆國際建築展，韓國館《前衛國家的幽靈》

客戶：韓國藝術委員會
藝術總監：Jaemin Lee
設計：Jaemin Lee、Hyunsun You

韓國館《前衛國家的幽靈》展覽探索了現代建築與國家的複雜關係。1960年代後期是首爾城市結構與各種國家體制，以及相關機構起源的時期，同時是國家意識形態和建築師的願景糾結在一起的時期。對於寄望於理想烏托邦的韓國建築師來說，當時正處於壓迫下的發展型國家卻悖性地提供他們展示自己想像力的唯一平台。透過對比兩個互相矛盾的詞——「國家」和「前衛」，展覽強調了政治權力和想像力之間的分立、政治體系與烏托邦理想的矛盾。

本次建築展重點關注了曾負責國家主導發展重要項目的韓國工程顧問公司（KECC），它成立於 1965 年，既懷有模仿西方激進建築實驗的願景，同時又根據國家發展時間順序保持著實用主義的建築風格。 KECC 的這種特質沒有被歷史記錄下來，而一些未被書寫的碎片式的記憶成為這次建築展覽主題的出發點。

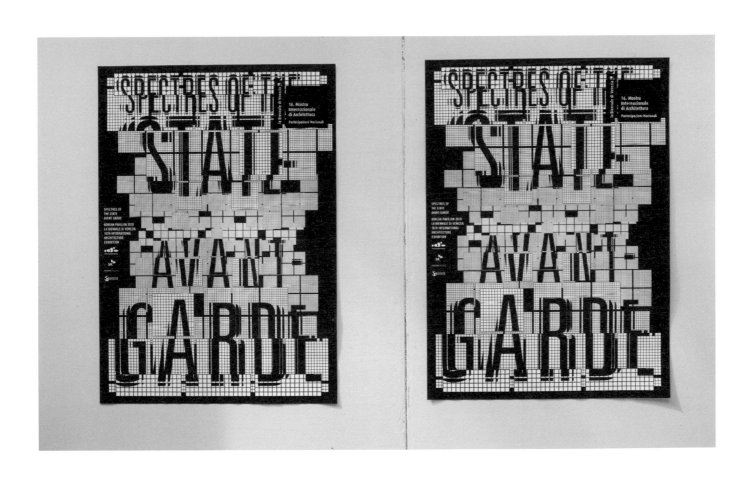

客戶需求

為建築展設計品牌形象和視覺系統，設計需要包括海報與文本設計，以及應用在空間環境中的平面視覺設計。

專案創作概念

我們聚焦於有關「錯亂的時間」的展覽概念，引入了不連續的網格元素代表「幽靈」。它既是對當下產生著影響但無法被捕捉的過去，也是一種會突然出現卻不能確定實質的存在物。

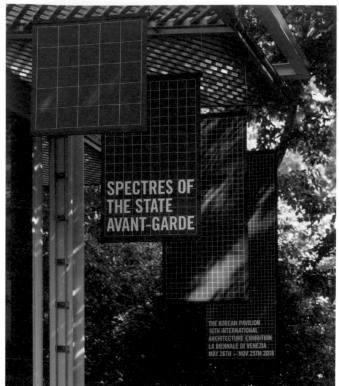

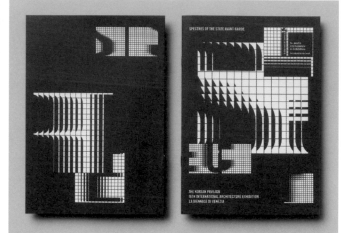

配色

我們選擇黑、白作為整體設計的主調，以體現存在於過去和未來的不確定性。

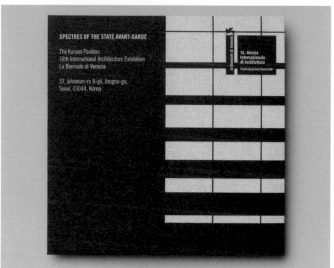

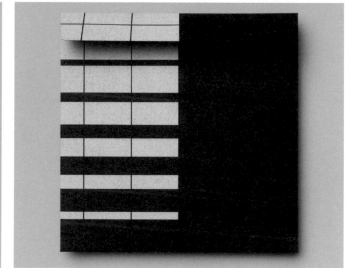

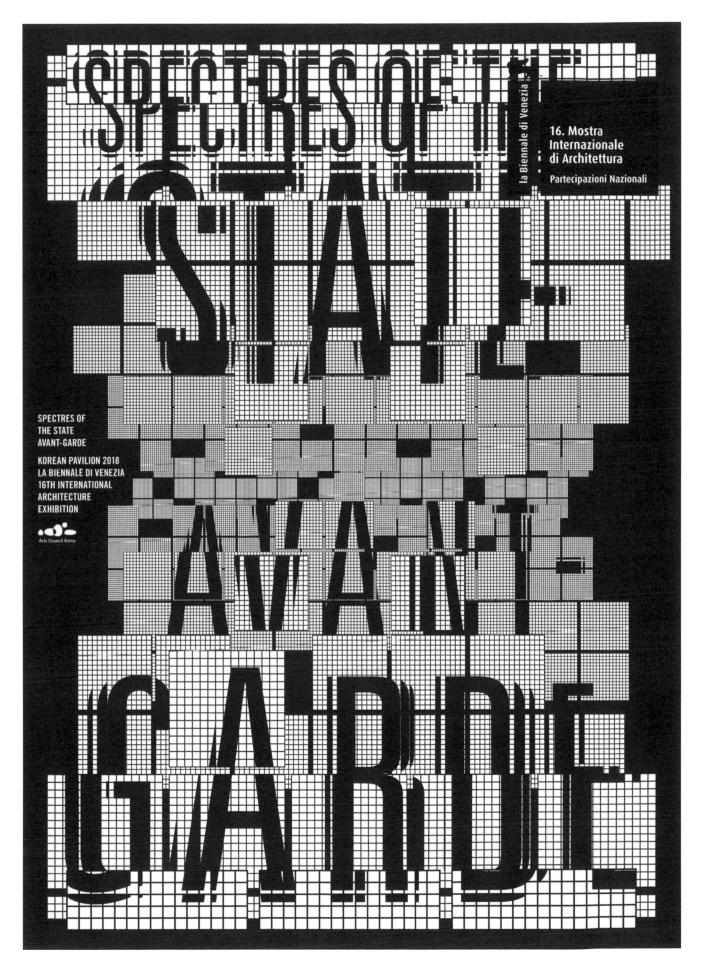

SPECTRES OF
THE STATE
AVANT-GARDE

KOREAN PAVILION 2018
LA BIENNALE DI VENEZIA
16TH INTERNATIONAL
ARCHITECTURE
EXHIBITION

16. Mostra
Internazionale
di Architettura

Partecipazioni Nazionali

BUDAPEST ART BOOK FAIR的字體設計

標題字的設計概念

現代感與個性十足的等距字體代表著作者群。標題字在經典的書籍形式和視覺化的作者群概念之間建立了聯繫。

字體：VTF Mono，由 Frank Adebiaye 製作

字體特點

等距、伸展

圓潤、幾何感、現代感、個性化

設計字體的工具

Adobe Illustrator

BUDAPEST ART_BOOK FAIR2.018

我們只在表示年份改變字形，如「2018」中的「8」就被重新設計過，以兩個圓圈表示數字「8」，並在活動期間，用鮮豔的黃色突出圓圈的形態。

布達佩斯藝術書展

設計公司：FRU Design
藝術指導：Dora Balla
設計：Dora Balla
攝影：Dora Balla

匈牙利藝術書展覽會兼展銷會，參展商有大學藝術和設計科系的師生、獨立出版商和書商。

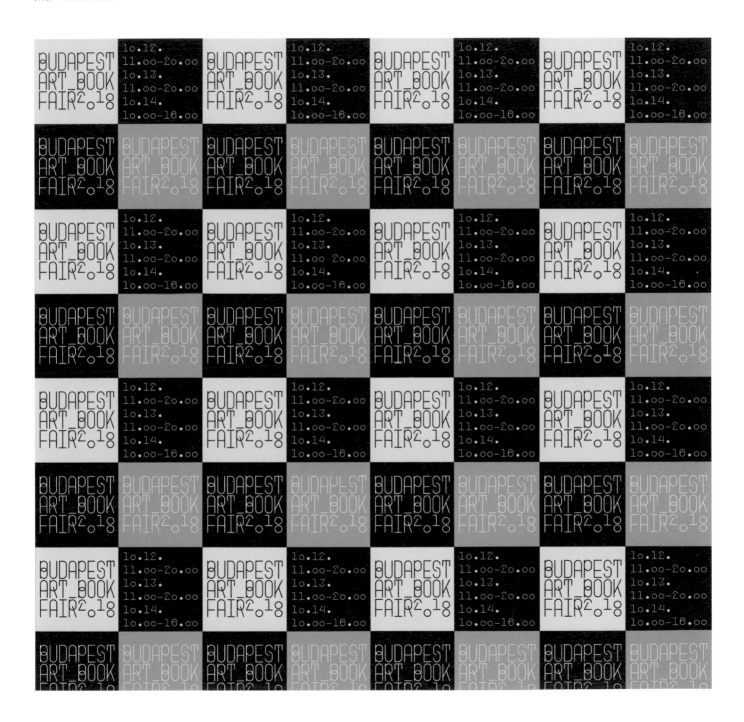

客戶需求

我們的任務是設計一個簡單、有趣、引人矚目的活動，以吸引小型獨立出版商和年輕設計師們的關注。

專案創作概念

一個簡單有力的字形構成了整個版面影像，而這樣的排版方式適用於各種平面合成。我們同時使用了靜態和動態圖形設計整個活動的視覺形象。

配色

色彩以黑、白、灰色與 Pantone 809c Neon 為主。
除了簡單的黑和白，我們也希望有一個強力的、搶眼
的顏色，所以我們選擇了霓虹色彩和雷射防偽燙銀，
製作了書籤。

印刷

室內和室外海報：140 cm（高）× 100 cm（寬）和
150 cm（高）× 75 cm（寬），數位印刷
書籤：22 cm（高）× 16 cm（寬），平版印刷＋雷射防偽燙印
小傳單：15 cm（高）× 10 cm（寬）
貼紙：10 cm（高）× 10 cm（寬）

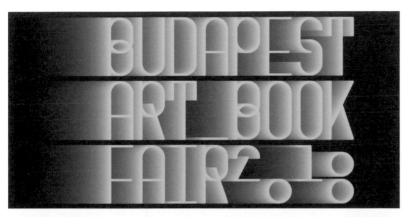

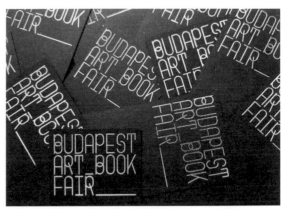

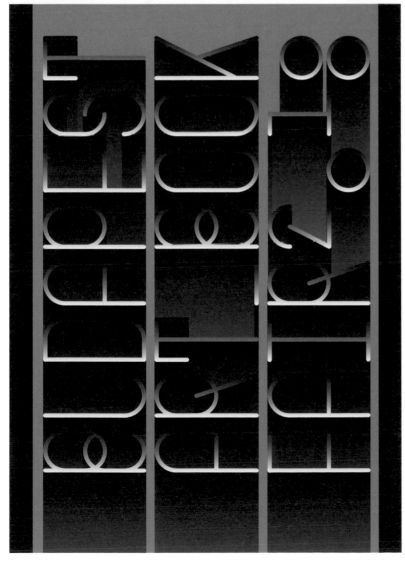

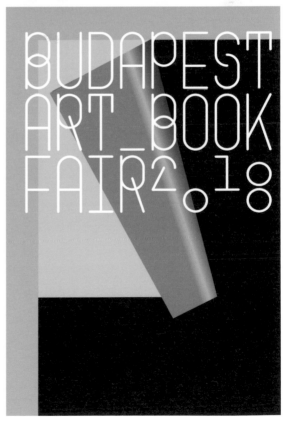

Два авангарда!? Рифмы的字體設計

標題字的設計概念

字體設計大膽而鮮明，與前衛派的主題完美符合。參考前衛派藝術風格的手寫字形賦予標題一種動態，給人充滿活力的感覺。

字體特點

對比

經典、擴張、手繪、無襯線

設計字體的工具

Adobe Illustrator

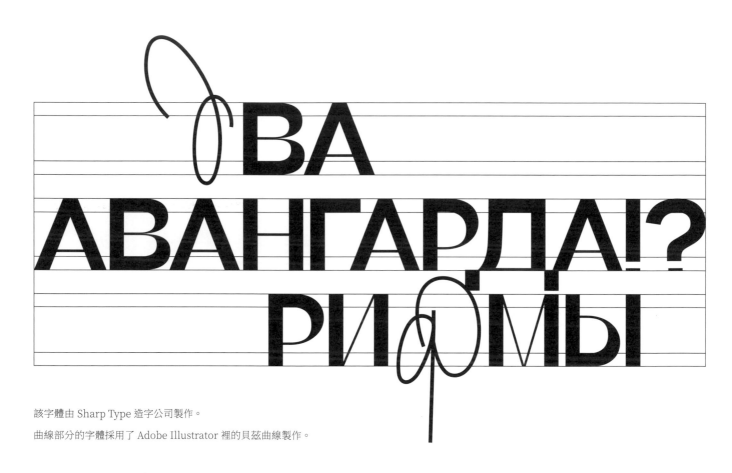

該字體由 Sharp Type 造字公司製作。

曲線部分的字體採用了 Adobe Illustrator 裡的貝茲曲線製作。

網格

網格系統由三個水平格構成，三者間距相等。每個水平格包含展覽標題的一個單詞。

靈感源自至上主義畫家的作品：卡濟米爾·馬列維奇的《Suprematist Composition: Airplane Flying》、瓦西里·康丁斯基的《Delicate Tension #85》、奧爾加·羅扎諾娃的《Flight of an Aeroplane》和亞歷山大·羅欽可的《Composition》，以及其他未來主義藝術家的作品。

客戶：AZ Museum
設計公司：DD：A|D，Tuman studio
藝術指導 & 設計師：Irina Kosheleva
策展人：Peter Tolpin
建築師：Ekaterina Yurchenko
專案經理：Elena Levitskaya

展覽作為由AZ博物館舉辦的當代藝術節「前衛派第一工廠」的一部分，與伊凡諾沃州收藏的前衛派傑作及 20 世紀下半期藝術家的傑出作品共同展出。被世界大戰分開的這兩代藝術家之間具有明顯的連繫。同時，展覽還展出了從阿納托利‧茲維列夫（Anatoly Zverev）的小說《關於繪畫》（About painting）中摘選的1910— 1920年的未來主義詩歌和片段，它們與兩代前衛派的畫作及相關物品亦可遙相呼應。

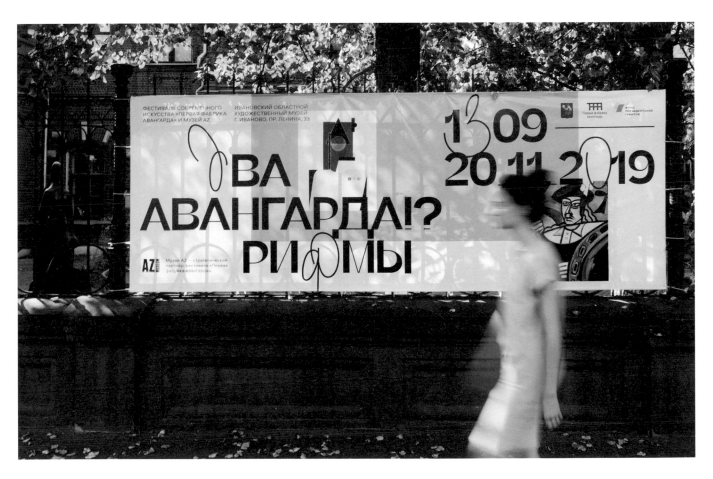

客戶需求

主辦方需要一個能反映展覽主要理念的視覺形象，並把它融入整個美術館空間。

專案創作概念

主視覺中的兩張圖像分別取自兩個前衛世代的繪畫作品，它們代表了兩代藝術家的形象。展覽名字裡被重塑的押韻字符——兩個手寫俄語字母，是參考了前衛派藝術家的作品而創作，突出了展覽的主題。

設計難點

整個概念的實現歷時一個半月，在織物印刷過程中，我們遇到了一些困難。當時我們的想法是，必須保留一種空間感，文本不能顯得太搶眼；同時也要保證可讀性和視覺形象設計傳達的情感。由於織物是半透明的，所以需要選擇一種不會太暗也不會太亮的灰色。此外，織物一旦不平展，一些文本就會扭曲，所以要盡可能輕柔地放置和移動織物。

配色

字母配色上，我們選擇了最具對比
性，也是最純粹的黑色，希望它能幫助
人們加深對形式的感知；而黃色是前衛
派藝術作品中常用的原色之一，黑色的
印刷字體能讓它看起來明亮而清新。

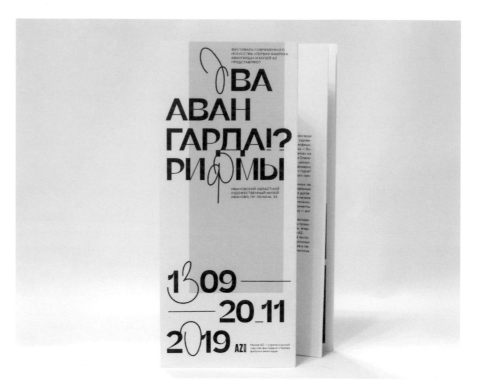

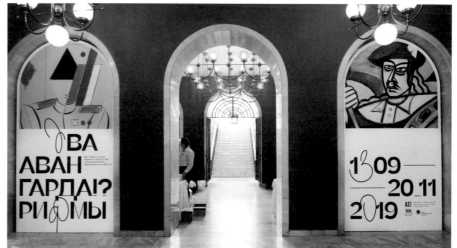

印刷

展館的視覺設計是在聚酯纖維和雪紡布
料上透過熱轉印技術製作。而邀請函及
其他印刷品則是以紙張為材料，透過數
位印刷的方式製作。

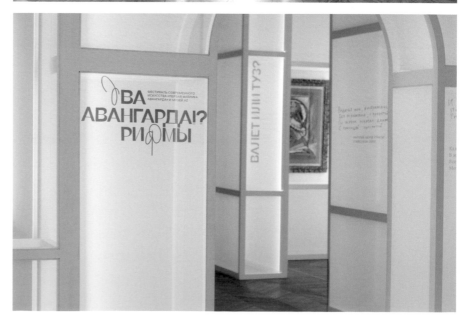

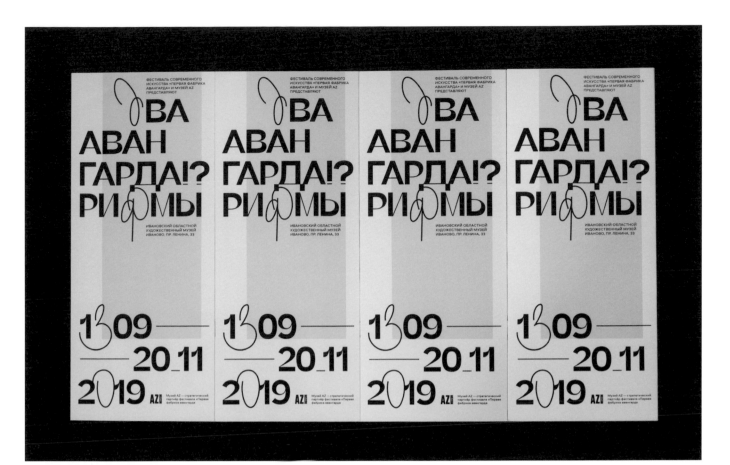

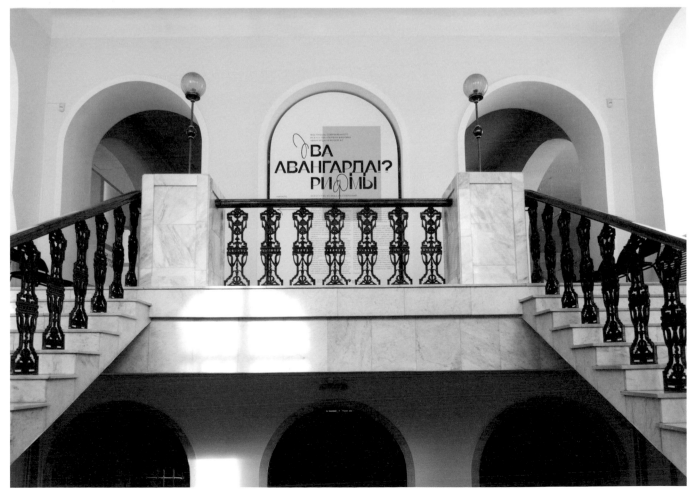

Degree Shows的字體設計

標題字的設計概念

標題字的設計最初是在製作畢業展的視覺形象中誕生，它被運用到所有地方——從活動的標誌、圖案到每一門課程的牆面指引。為該活動設計的字體需要充滿動感，而且是模組化的，適用於不同的空間、頁面以及版面。我希望字體以幾何形狀呈現，它能容易地轉化成圖案、路標和活動的圖標。總而言之，這是為了形成一個清楚的、一氣呵成的形象識別系統。

字體特點

伸展

靈活、動感、不規則、清晰

設計字體的工具

Adobe InDesign、Adobe Illustrator、
Adobe Photoshop、After Effects、Premiere Pro

DEGREE SHOWS

Exposit 黑體，由造字公司 Tightype 製作。

Exposit 字體是對 Joseph A. David 於 1876 年製作的一款鏤空模板（Plaque Découpée Universelle）的重新演繹。這款模板可以根據板上的鏤空，繪製出所有字母、數字、標點以及符號。

在標題字體中，除了字母「G」（用 Exposit 字體）和「O」（用 Maison Neue 字體），其他所有字母都是我創作出來的。

創意草圖

一個幾何形狀或模組狀的字體是創作一套標準字母表的起點。字體設計裡的幾何平衡，對於一個可識別的標誌來說很重要。

在創作附加字體如搞笑的字母「E」時，我獲得了很多樂趣。這些字母可以根據標誌的形式放大或縮小，呈現出獨特感。我想說的是，它們象徵了創作的自由和一些你不應該做的嘗試。

客戶：倫敦傳播學院、倫敦藝術大學
設計公司：Weronika Rafa
設計：Weronika Rafa

該展覽是倫敦傳播學院和倫敦藝術大學共同舉辦的年度慶典，展示了數千名學生來自螢幕、媒體交流、設計專業的優秀作品和成果，學生們開始為他們的職業生涯進行一次告別。這一場歡樂的活動以一場盛大的派對完美落幕。展覽的活力貫穿了整個設計方向，展現了學生們的才華和他們充滿創意的好奇心。

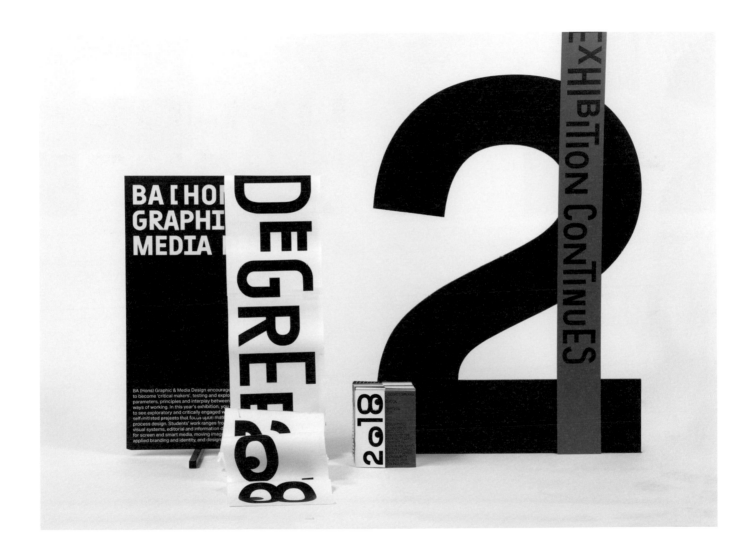

客戶需求

客戶想要一個複雜的、能表達學校以及畢業生精神的視覺識別系統，它的設計概念既要精彩，又要實用，並適用於印刷、數字和環境應用。

項目的創作概念

創作概念始於一雙古靈精怪、對世界和周圍創造充滿好奇的眼睛。這雙眼睛是整個活動的主視覺，讓所有應用都變得充滿個性。

設計難點

說實話，這次的視覺設計讓我抓狂。我是整個專案中唯一的設計師，負責從概念、設計到執行的所有事務。為了在一個月內完成視覺識別系統，我不得不數次加班，甚至連午餐也沒時間吃。

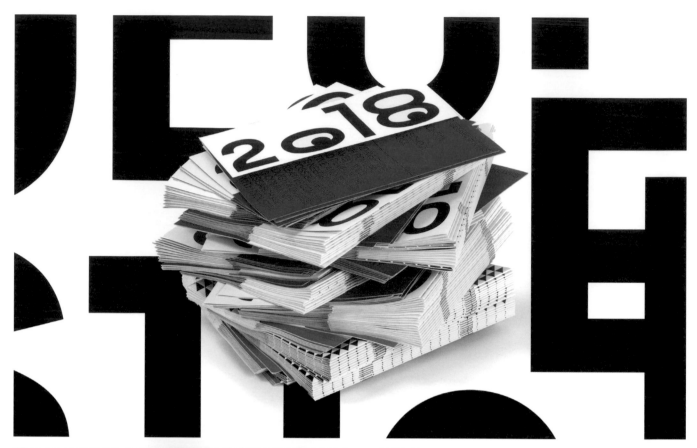

圖片由 Ana Escobar 拍攝

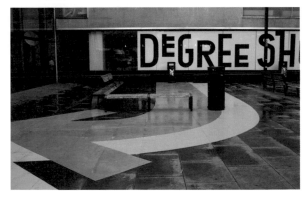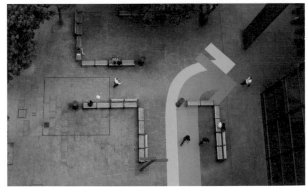

圖片由 Sundeep Verdi 拍攝

配色

該活動的配色必須採用至少三種不同的顏色——粉紅色、橙色和青色，一種顏色代表一棟科系的展覽大樓。作為一組配色，它們讓活動充滿了趣味感，而且還有指引方向的功能性作用。清爽、鮮活的色調讓混凝土結構大樓煥然一新，穿過學校所有空間，傳遞著快樂和歡慶的氛圍。

印刷

大多數附帶的印刷品，是在可回收的非塗佈紙上使用平版印刷印製的。主要的印刷品——展覽指南，是將重疊的封面以騎馬釘的裝訂方式製作而成。

월동의시간的字體設計

標題字的設計概念

開始設計標題字體時，我們會先淡化腦海裡對文字固有的印象，再進行創作。這樣有助於減少有礙於創作、先入為主的觀念。同時，該字體的設計也與後期的版面設計高度融合。

字體特點

強對比

溫暖、簡單、清晰、有趣

設計字體的工具

Adobe Illustrator

월 동 의 시 간

Noto 無襯線字體是這組標題字的原型。

部分筆劃被設計成幾何圖形，如圓形、半圓形和三角形，筆劃的轉折處也做了圓潤化處理，使字體整體看起來更柔和、敦厚。

配色

冬天是一個寒冷的季節，萬物皆已結冰，所以我們嘗試透過紅色傳達展覽溫暖的價值觀。

客戶：京畿道想像校區
設計公司：paika
創意指導：Suhyang Lee, Jihoon Ha
藝術指導：Suhyang Lee, Jihoon Ha
設計：Suhyang Lee
插畫：Jihoon Ha

這是一個展覽兼創意工作坊，旨在將創作的價值與該區域的個人生活連接起來。

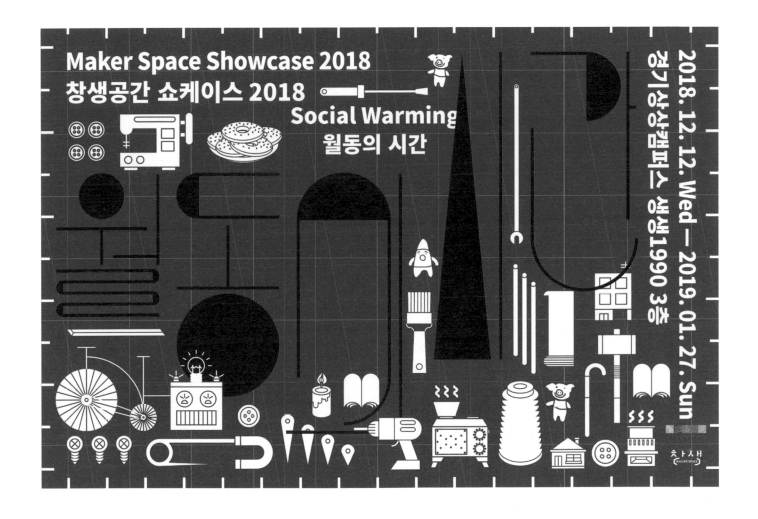

客戶需求

客戶需要一個簡單、有趣且平易近人的方案。

專案創作概念

我們想透過字體排版呈現，並輕鬆有趣地表現作品的影像。

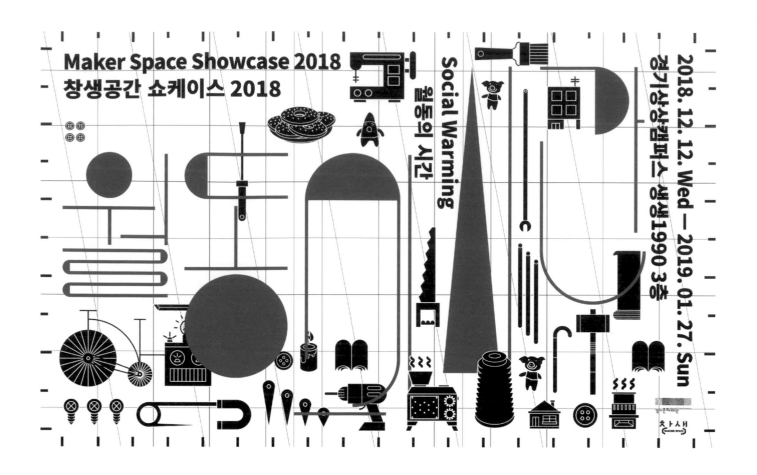

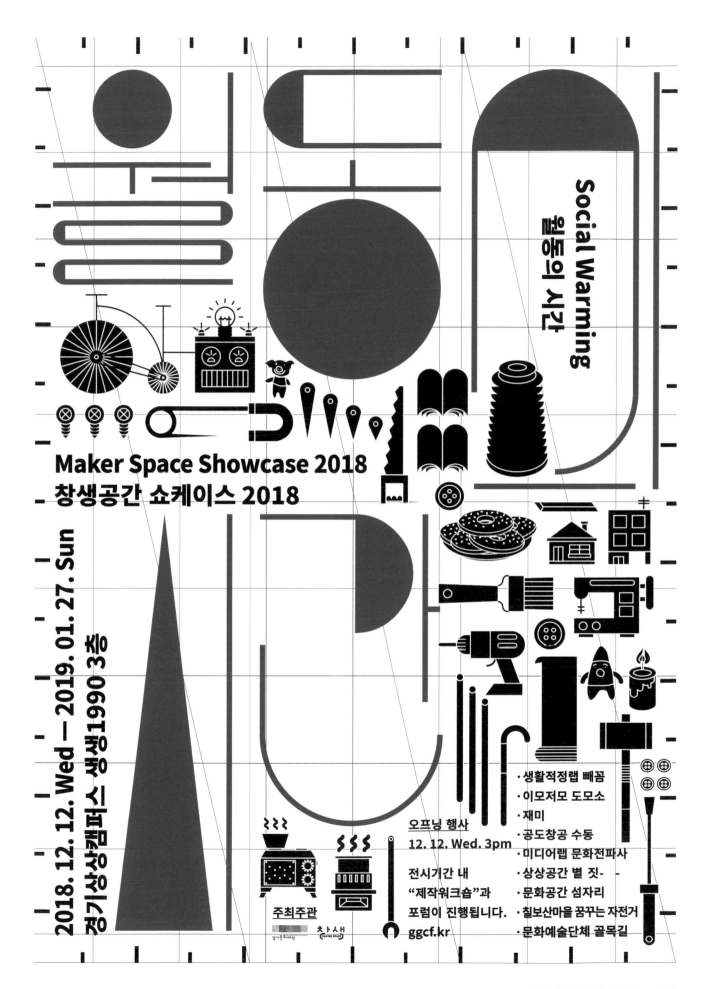

Social Warming
펄동의 시간

Maker Space Showcase 2018
창생공간 쇼케이스 2018

2018. 12. 12. Wed — 2019. 01. 27. Sun
경기상상캠퍼스 생생1990 3층

오프닝 행사
12. 12. Wed. 3pm

전시기간 내
"제작워크숍"과
포럼이 진행됩니다.
ggcf.kr

· 생활적정랩 빼꼼
· 이모저모 도모소
· 재미
· 공도창공 수동
· 미디어랩 문화전파사
· 상상공간 별 짓-
· 문화공간 섬자리
· 칠보산마을 꿈꾸는 자전거
· 문화예술단체 골목길

주최주관
경기문화재단
창사새
MAKING SPACE

眼神相遇的字體設計

標題字的設計概念

基於對「人們和他們的眼睛」、「網絡」、「連結」這些概念的理解，我們選擇使用線條完成標題字的設計，而且在線條之間添加了一雙「眼睛」。這種擬人化的設計讓字體看起來生動活潑，也體現了「連結」的概念。

字體特點

擬人化

連繫、積極、愉快、活潑

設計字體的工具

Adobe Illustrator

시　　　　　선　　　　　이

만　　　　　나　　　　　다

配色

我們選用多種高飽和度的色彩表達青年的活力，且讓整體設計在視覺上更加突出。

客戶：首爾 Choi guevara 策劃公司
設計公司：paika
創意指導：Suhyang Lee、Jihoon Ha
藝術指導：Suhyang Lee、Jihoon Ha
設計：Jihoon Ha
插畫：Jihoon Ha

這是一個公民交流討論青年政策的場所，透過多種方式為年輕人提供活動空間，解決年輕人的問題。

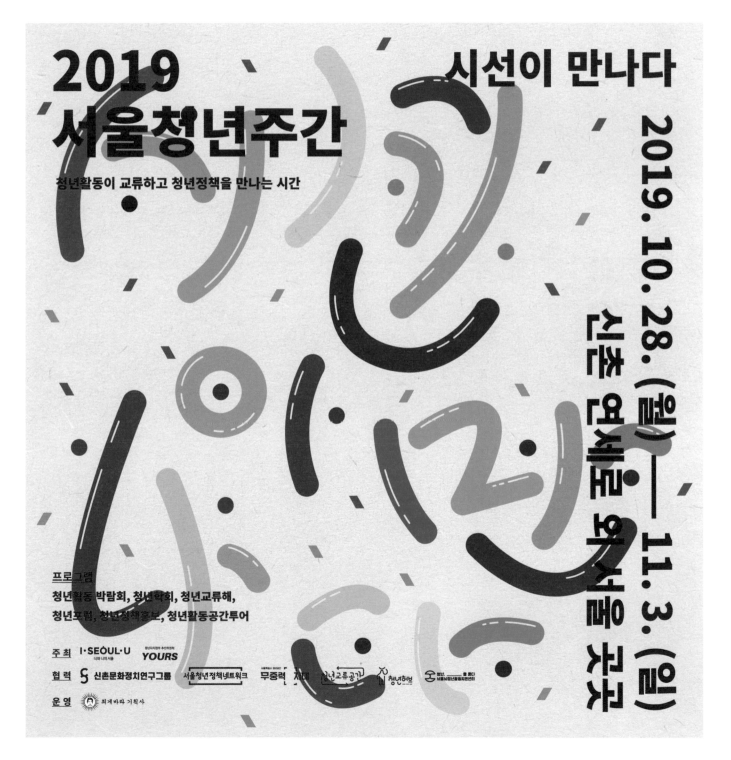

客戶需求

我們受委託為2019年首爾青年周創作視覺形象，客戶沒有特殊要求，而且對我們的第一個提案表示積極肯定。

專案創作概念

以線和點賦予不同的視野，我們希望年輕人的目光能連接在一起。

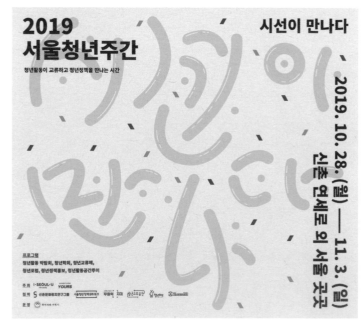

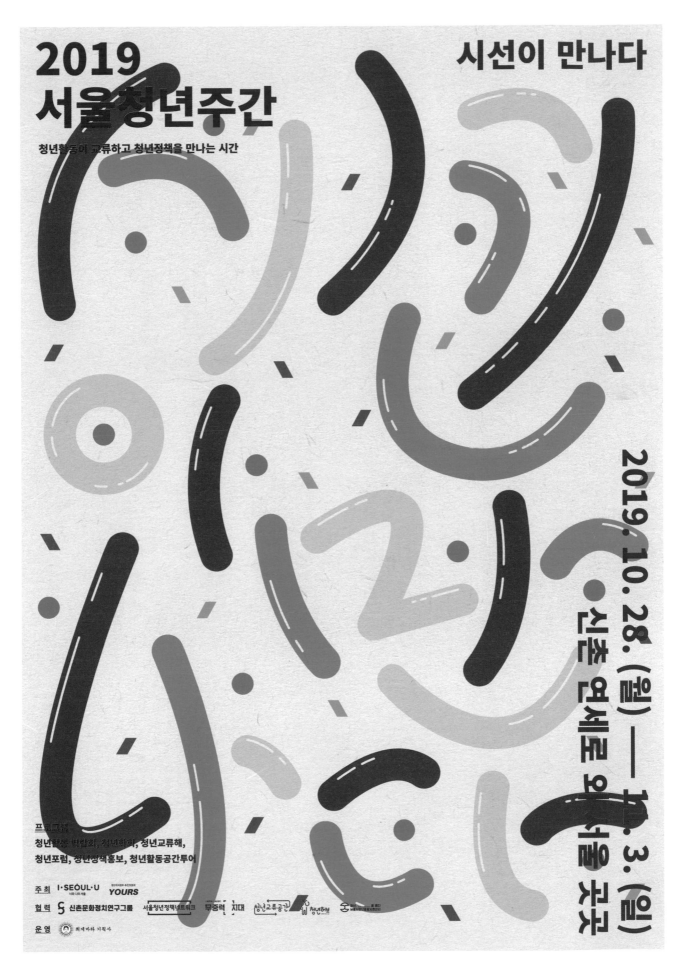

**2019
서울청년주간**

청년활동이 교류하고 청년정책을 만나는 시간

시선이 만나다

2019. 10. 28. (월) ─ 11. 3. (일) 신촌 일대 외 서울 곳곳

프로그램
청년활동 박람회, 청년합화, 청년교류해,
청년포럼, 청년정책홍보, 청년활동공간투어

주최 I·SEOUL·U YOURS

협력 신촌문화정치연구그룹 서울청년정책네트워크 무중력지대 청년교류공간 청년허브

운영 희게바라 기획사

「想像力空間」的字體設計

標題字的設計概念

基於在活動主題中找到的關鍵詞「空間」，我創造了一個虛擬的展廳，裡面包含了每個參展藝術家的獨立空間。運用這個方法，三個展覽區域都得到了視覺化表達，並分別組成了對應主題意義的韓語文字。標題字的設計展現出空間的流動，海報中各元素共同和諧地表達了展覽的主題。

字體特點

模塊化

虛實、穩重、堅固、空間感

設計字體的工具

Adobe Indesign

想像力野餐

상　상　피　크　닉

작　가　의　방

藝術家的房間

沙龍

쌀　롱

在設計的字體中增添的閃亮圖案是對「想像力」主題的演繹，這一概念貫穿了整個作品。

昌原亞洲青年藝術節

客戶：昌原亞洲青年藝術節執行委員會
創意指導：Park Jinhan
攝影：Park Haewook

昌原亞洲青年藝術節是一個年度主題展覽，團隊人員包括展覽主管、委託方、策展人。來自韓國至亞洲各地的藝術家們，將在這裡展示不同領域的多元化當代藝術作品，包括平面、立體、視覺和裝置藝術。活動擬展望21世紀亞洲藝術的前景，同時為探索地方文化重要性、多樣性和發展潛力提供一個平台。

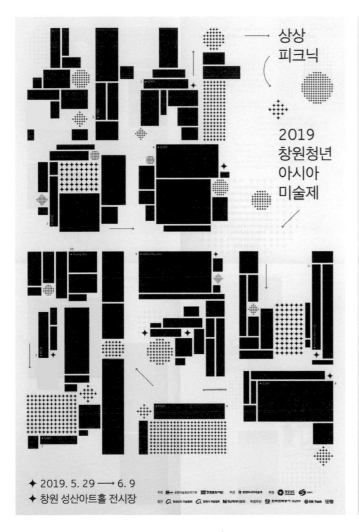

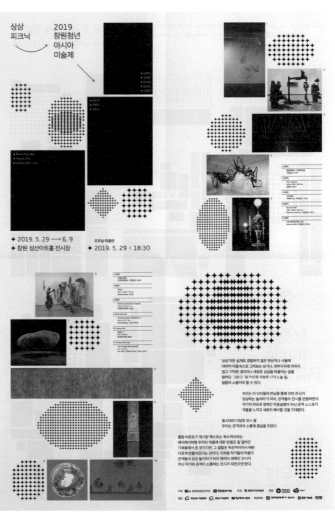

客戶需求

客戶希望用簡練的視覺語言表現藝術的多樣性。

專案創作概念

2019年度昌原亞洲青年藝術節以「想像力野餐」、「藝術家的房間」、「沙龍」為主題，我找到了這三者間的共同點——「空間」。於是我想像著藝術家們展廳的佈局，利用簡單的元素將展廳分解並重組，構成視覺設計的細節。

設計難點

設計標題字的時候，我花了大量時間切割空間元素以及使它們保持相同間距，我最關心的是保持字體的可讀性。

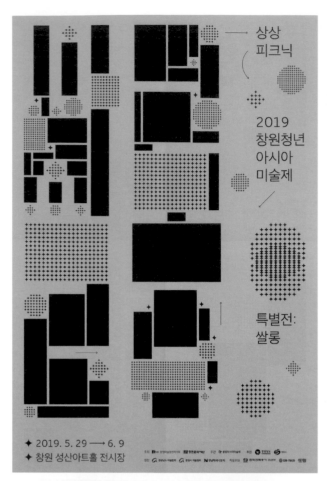

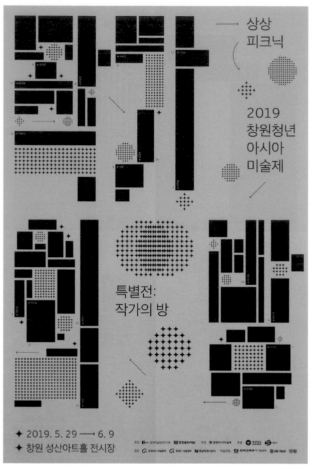

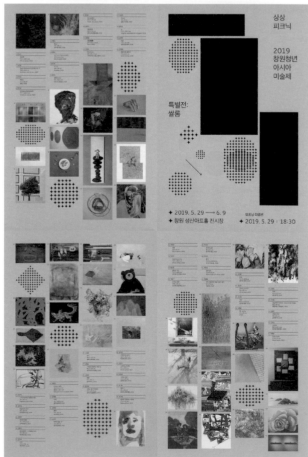

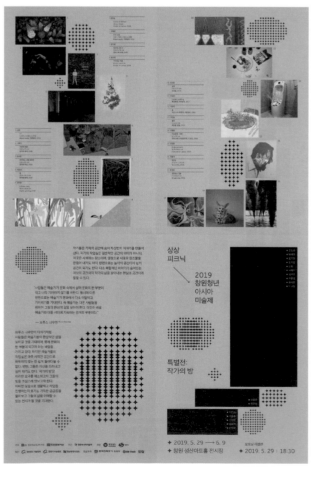

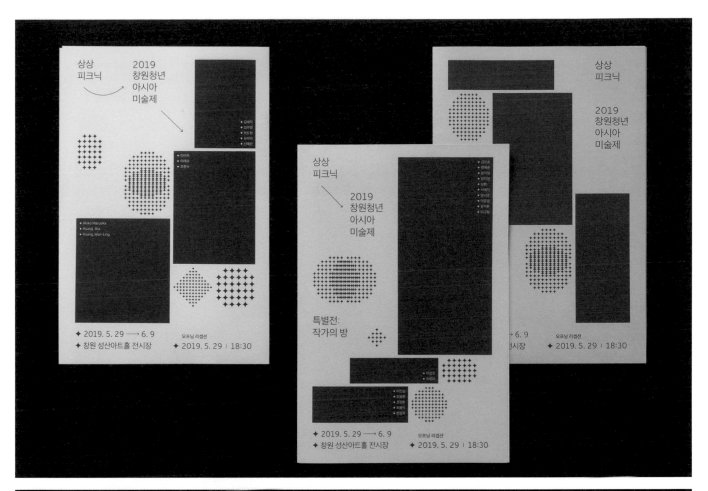

妖山混血盃的字體設計

標題字的設計概念

標題字「妖山」為臺北藝術大學的別稱，「混血」暗示「混合」。

「妖山」和「混血」都帶有一絲詭異、神秘的語境，所以在 Kozuka Mincho Pro B 字體的基礎上，標題字體以一種流動的、扭曲的形式表達。

字體特點

液化

流動、扭曲、詭異、神秘

設計字體的工具

Adobe Illustrator、Adobe Photoshop

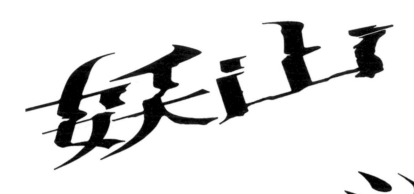

配色

因為背景使用了豐富的色彩，所以我在字體上選擇了黑色，以便突出標題。

印刷

四色印刷、Pantone 806U

在 Photoshop 裡選取「液化」和「扭曲」進行字體的設計

妖山混血盃——跨域創意實驗室

客戶：國立臺北藝術大學
設計師：Green Yang

「妖山混血盃——跨域創意實驗室」跨媒介地展示各種藝術類型，包括跨界藝術、表演藝術、新媒體藝術、舞蹈、音樂等。它為國立臺北藝術大學的學生提供了一個展示跨領域創作的平台，同時帶來藝術的無限可能性。

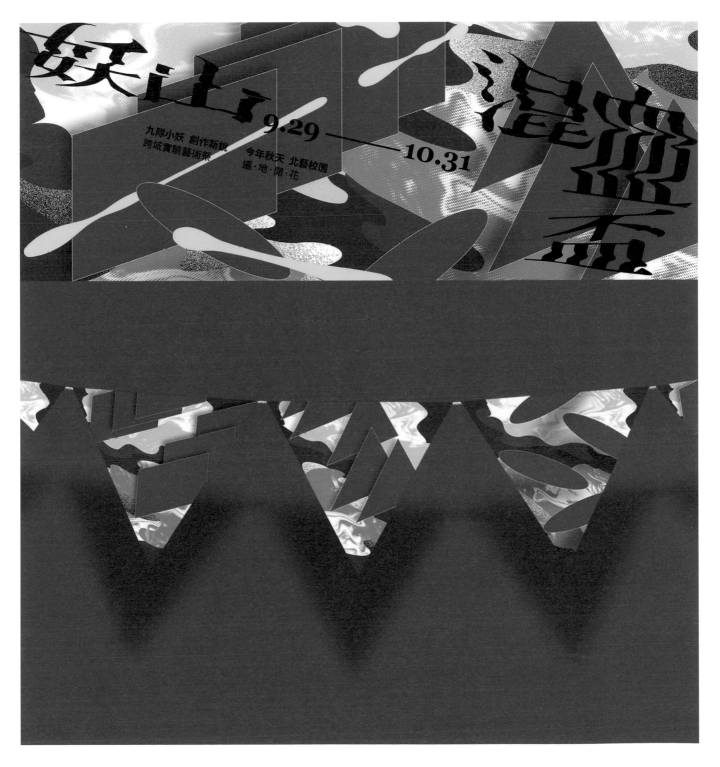

客戶需求

為活動宣傳製作視覺形象，設計需要看起來鮮亮奪目、引人入勝。

專案創作概念

海報設計透過多方面表達「跨媒介」等與混合相關的特色；幾何圖形象徵各類媒介；扭曲的圖形代表媒介與媒介的混合狀態；鮮豔的色彩表達了展覽的活力，動態的黃色線條象徵在藝術中漫遊的觀眾。

幾何圖形

扭曲的圖形

鮮豔的色彩

動態的黃色線條

設計難點

我們花了許多時間在字體的設計上，這是最難的部分。

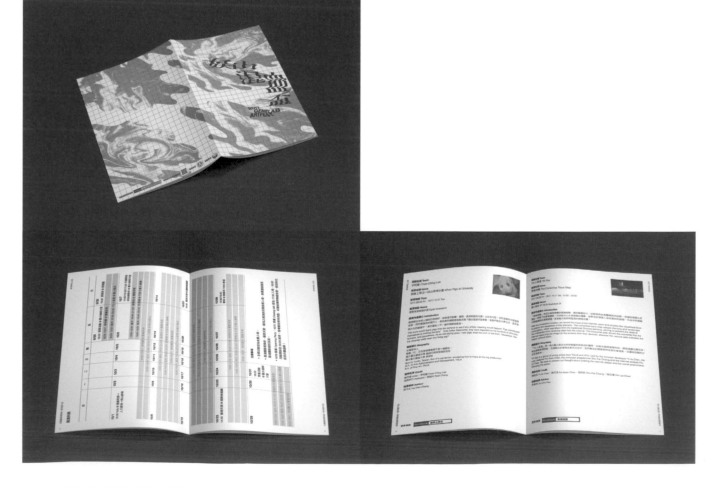

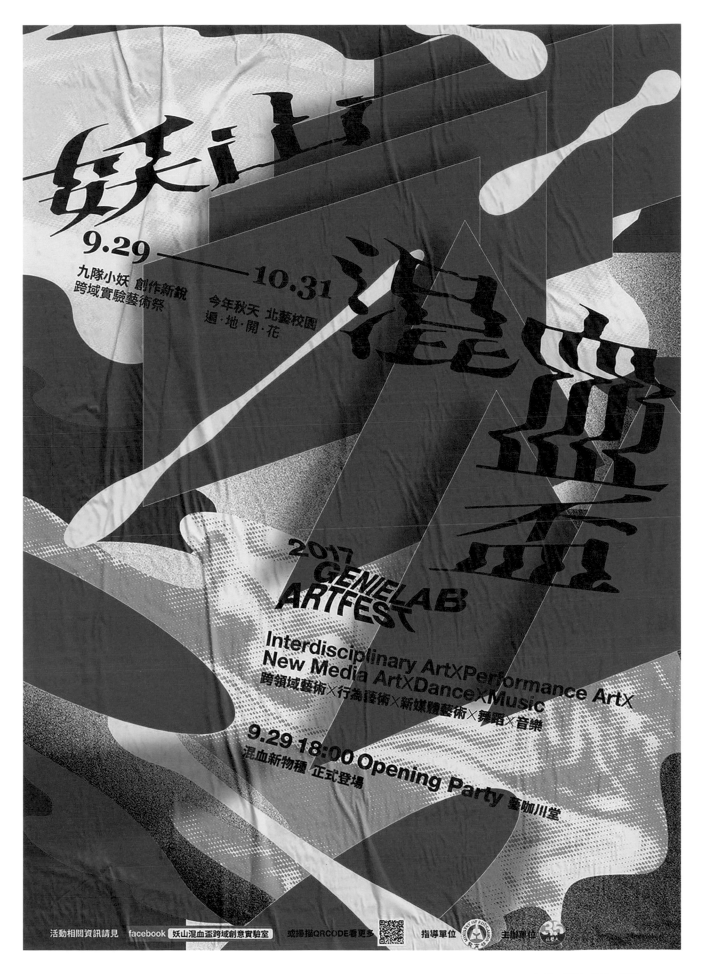

RTO 365 的字體設計

標題字的設計概念

我們思考了如何將連結文化、時間和空間的理念反映在字體設計上。隨著各類型活動的開展，視覺形象的最終形式被定為一種能靈活運用所有情形的字形。這種字形有細、粗、十分粗（圓線）幾種規格。RTO 365是一個年度活動，因此每年都會設計不同線條的字形系列。在 2018 年，我們創作了RTO 普通體和黑體，2019年增加了RTO超級圓體。

字體特點

線條化

稚拙、童真、可愛、錯位

設計字體的工具

Adobe Indesign、Adobe Illustrator

RTO 黑體（2018）

RTO 普通體 (2018)

RTO 超級圓體 (2019)

網格

分別連接矩形兩個頂點的直線數量是6條，曲線數量是12條，這些重疊的線條組合成這個字形的基礎網格。

我們透過收集多條路徑並將它們連接起來建模。儘管字體筆劃之間的銜接點出現缺口，我們也沒有強行把它們連起來，而是順其自然地呈現現在這個狀態。

RTO 365 藝術家交流計劃

客戶：文化站首爾284
設計公司：Eunjoo Hong & Hyungjae Kim
藝術指導：Eunjoo Hong & Hyungjae Kim

文化站首爾284是由舊首爾站改造的複合文化空間，其營運的「RTO 365」計劃旨在為各界藝術家提供交流的平台。RTO 365 舉辦的活動不限於一個類別，包含展覽、表演、放映會和論壇等各類活動。

客戶需求

我們被要求設計一個能在各類活動通用且保持整體感的視覺形象。

專案創作概念

該設計的靈感源自19、20世紀利用壓縮過的空氣或真空瞬間傳輸小型物體的氣送管傳輸系統。氣送管在大城市的郵政和通信裝置，以及一些大型建築內物理訊息傳輸設備中的應用，以圖片的形式流傳了下來。我想這是蒸汽龐克青睞的一種形象，而實際上這種氣送管也曾在阿波羅計劃的控制中心被廣泛使用。線性的軌跡，包括一件物品從某一點傳輸到另一個點時產生的餘像，是這次設計的基本概念。

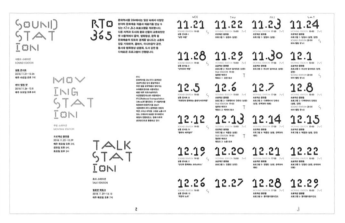

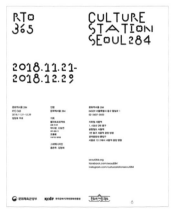

2018 年 RTO 365 藝術家交流計劃宣傳冊設計

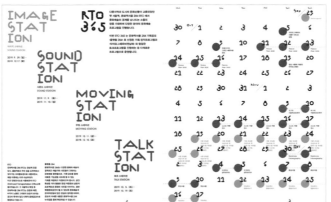

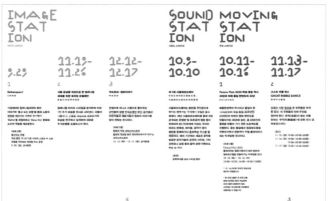

2019 年 RTO 365 藝術家交流計劃宣傳冊設計

Chris Jordan的字體設計

標題字的設計概念

設計的概念源自Chris Jordan的作品E Pluribus Unum（合眾為一）。它是一幅曼陀羅繪畫，透過連接100萬個致力於和平、環境、多元文化等問題的組織名稱繪製而成，展示了世界各地相關運動和民間團體。

在本專案中，那幅曼陀羅繪製的線條被用於製作克里斯·喬丹名字中的字母。這些線條也做了圓形的調整，用來表現字母頂點位置的不均勻曲度。由此，兩種分別具有圓柔線條和尖銳線條的字母誕生了。

這些字母被當作獨立的設計元素應用在每張海報中，而不是組合成詞。

字體特點

對比

參差不齊、粗獷、尖銳、圓潤

設計字體的工具

Adobe Indesign、Adobe Illustrator

CHRIS JORDAN

尖銳線條字體

CHRIS JORDAN

圓柔線條字體

配色

為了與圖片搭配，字體顏色只採用了黑色和白色。

印刷

海報採用 CMYK 四色平版印刷。

克里斯・喬丹：無法忍受的美

客戶：Platform C、省谷美術館
設計公司：Eunjoo Hong、Hyungjae Kim
藝術指導：Eunjoo Hong、Hyungjae Kim
文案：Eunjin Lee (Platform C)

《克里斯・喬丹：無法忍受的美》是美國藝術家克里斯・喬丹（Chris Jordan）在韓國舉辦的個人作品展，展覽向觀眾展示了他的創作歷程。

客戶需求

攝影師克里斯・喬丹因拍攝紀錄片《信天翁》（Albatross）而為人所知，影片中幼年信天翁大量死亡，死後經解剖發現，它們的腹中都裝滿了塑膠垃圾。儘管這位藝術家的攝影作品一直致力於反映社會及環境問題，但本次任務要求展覽的海報不應過於強調這一點。這次展覽是克里斯首個大型個人作品展，並在多個城市巡迴展出。由於每張海報都是為每個城市特別製作，所以我們需要一個能在多方面靈活應變的平面設計系統。

專案創作概念

每張海報包含一個柔線字母和一個尖線字母，兩個字母被隨機選出並重疊起來，其中一個以克里斯的作品圖片填充。字母充當了照片相框的作用，所以繪製筆劃的時候，需要保持一定的寬度。

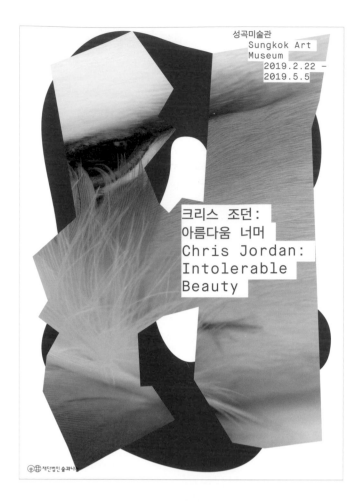

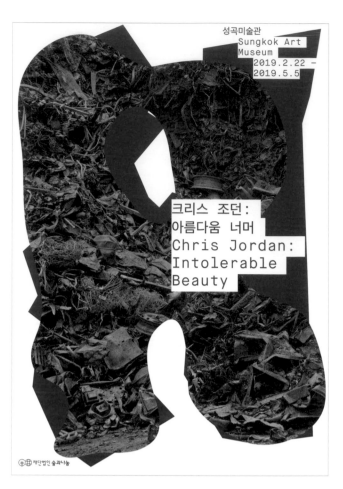

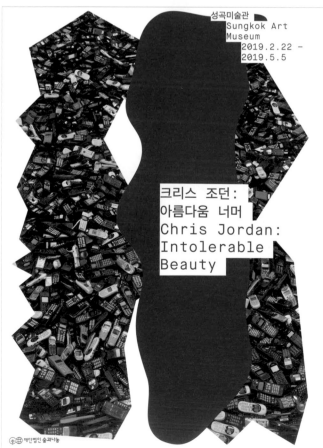

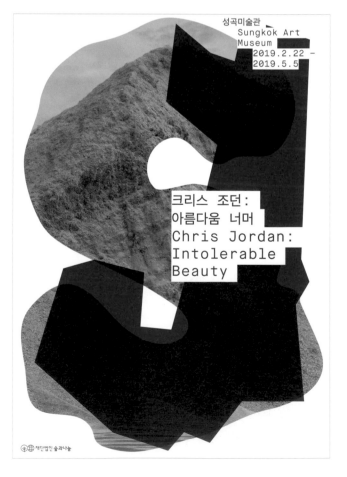

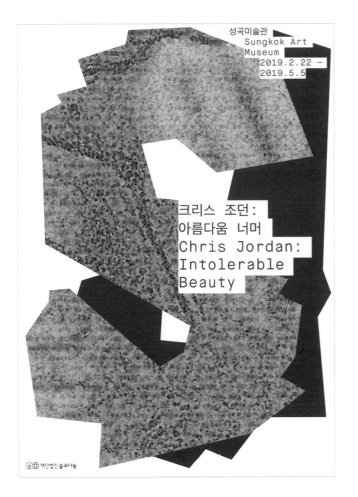

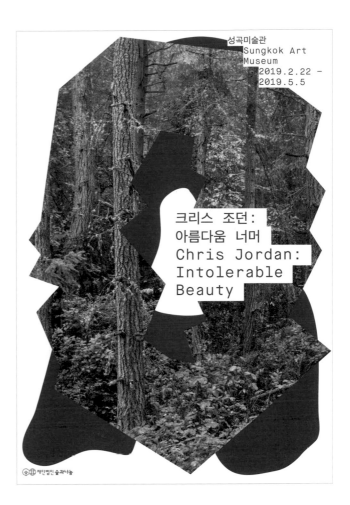

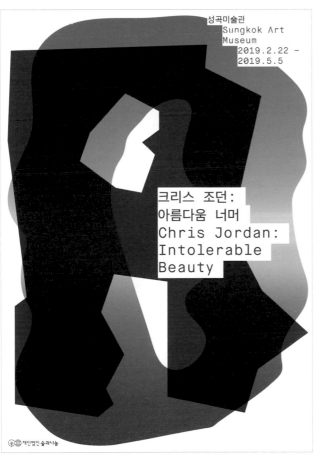

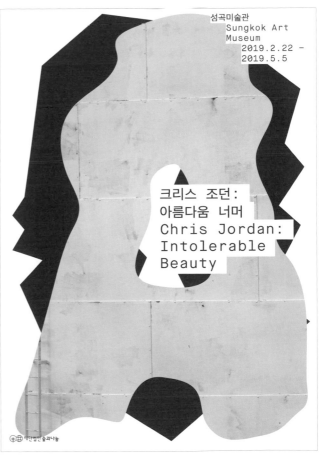

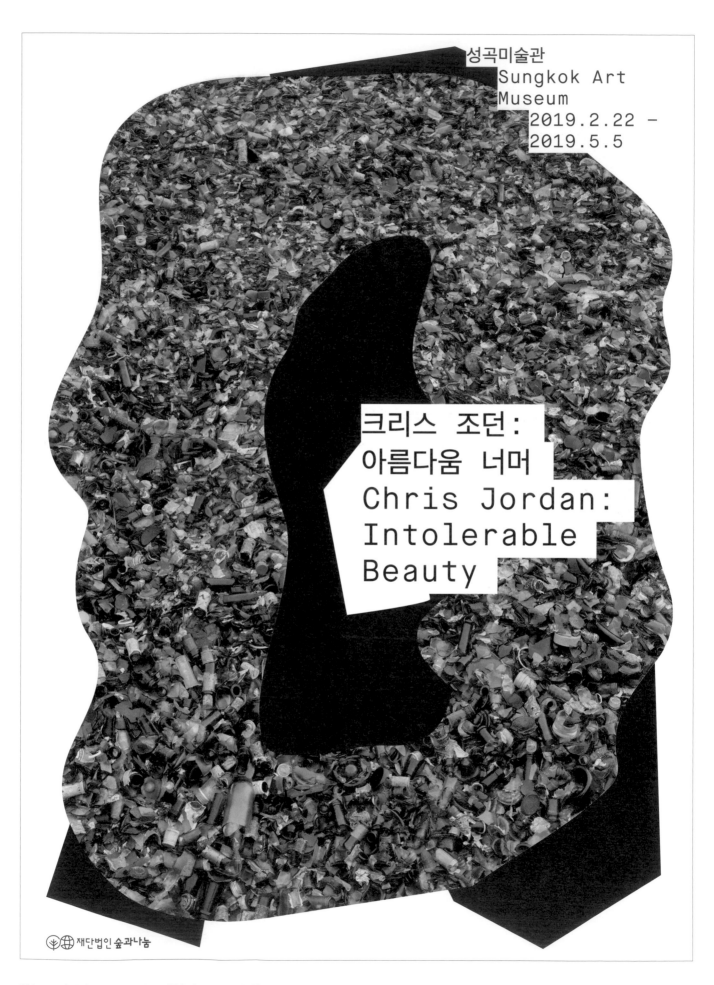

성곡미술관
Sungkok Art
Museum
2019.2.22 —
2019.5.5

크리스 조던:
아름다움 너머
Chris Jordan:
Intolerable
Beauty

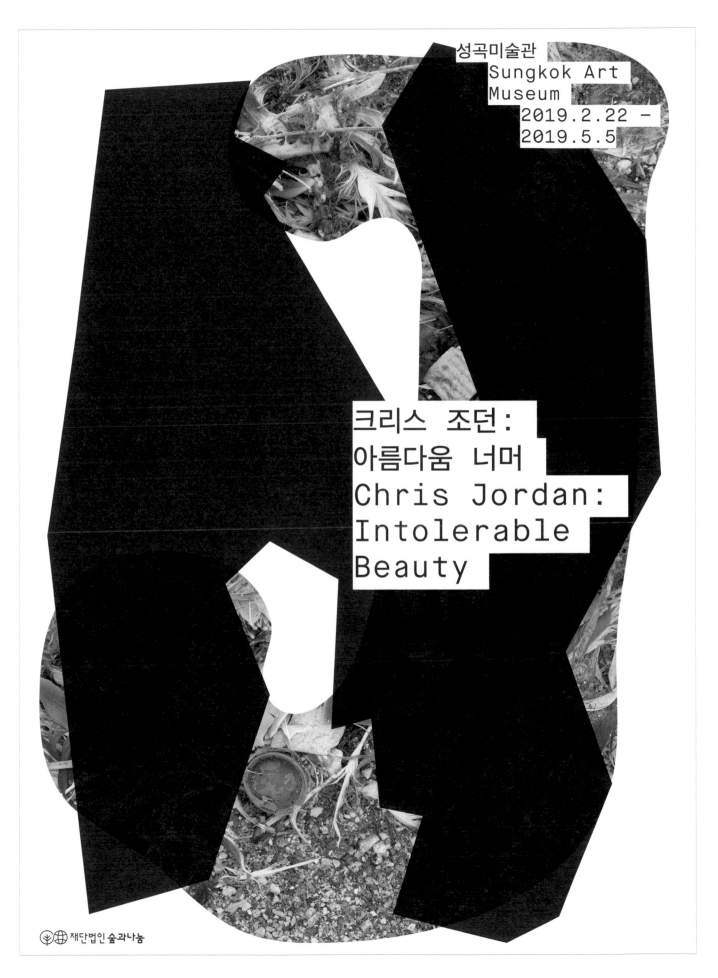

성곡미술관
Sungkok Art
Museum
2019.2.22 –
2019.5.5

크리스 조던:
아름다움 너머
Chris Jordan:
Intolerable
Beauty

재단법인 숲과나눔

萬 實驗室的字體設計

標題字的設計概念

我們使用不同的圖案塑造字形，這些圖案具有某種一致性，
讓同一個字形的字母看起來屬於同一體系，但由於構成單個
圖案的形狀和尺寸都不同，所以每個字形其實都是完全不同
的形式。也因此，我們直接選用了某個可以作為形狀參考基
礎的特定字體，而沒有製作新的網格。

字體特點

形象化

趣味、活潑、簡單

設計字體的工具

Adobe Indesign、Adobe Illustrator

哆啦 A 夢　　　　雞蛋　　　　香腸

青檸　　　　黃瓜　　　　玉米

起司　　　　紅豆

哆啦 A 夢系列字體

我們參考了可以拿出各種道具、
有著百寶袋的哆啦A夢，並製作
了不同的形狀來象徵特定的物品
道具。這些形狀分別組合成一套
字符。一些擬聲詞彙，比如「吧
啵吧啵」、「砰砰」等，也幫助
我們想到了字體的形象。

SeMA 藝術家協會：萬 實驗室

客戶：Hyejin Kim（首爾市立美術館）
設計公司：Eunjoo Hong & Hyungjae Kim
藝術指導：Eunjoo Hong & Hyungjae Kim
文案：Hyejin Kim（首爾市立美術館）

「2018 SeMA 藝術家協會：萬 實驗室」邀請了跨越藝術實踐邊界的藝術家群體，建立一個新的交流平台，交換分享藝術實踐中的知識和經驗。標題中的「萬」表達了數量之多，反映出藝術家的專業技能並不止於藝術，而是延伸到其他相關領域。

客戶需求

策展人提議這次活動應該看起來具有節慶氣氛，能帶來積極的、豐富多彩並令人興奮的體驗。她還強調這是一場許多團隊聚集在一起共同參與的活動。

專案創作概念

展覽標題字的設計企圖讓人難以分辨它究竟是二度還是三度的。七個新的字形被創造出來，並為受邀參加展覽的七個藝術家團體所使用。這七個字形成為每個團隊的臨時身份標識，被運用於各種形式，如區分展示空間的標誌或製作成單獨的印刷品。

設計難點

疊印的特別色在螢幕上模擬的狀態和實際印刷結果有微小差異，我們費了一番曲折才盡可能完美地使它們達到一致。

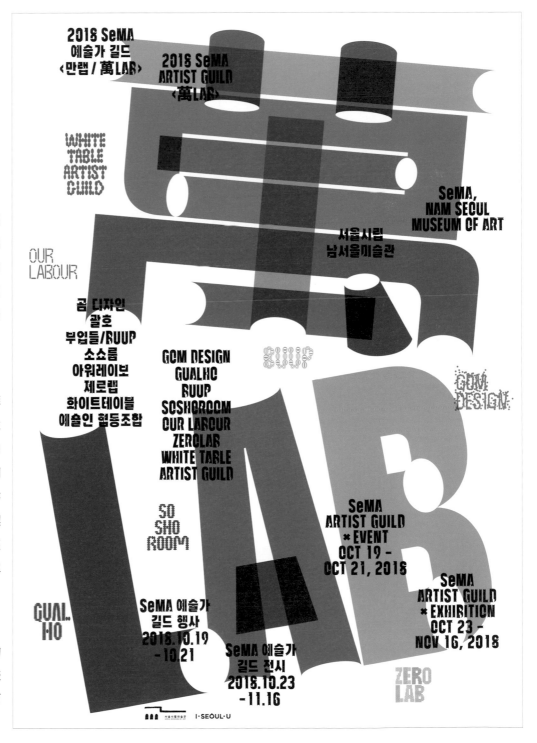

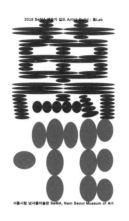

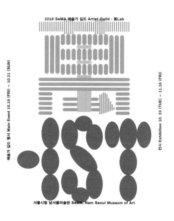

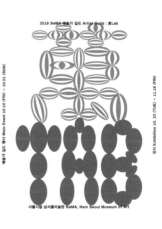

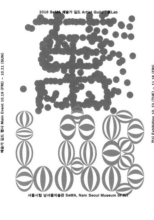

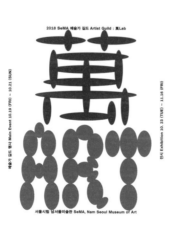

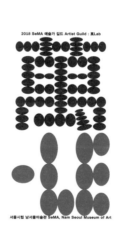

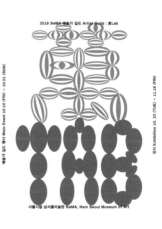

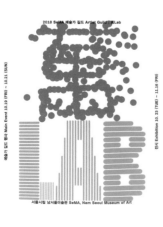

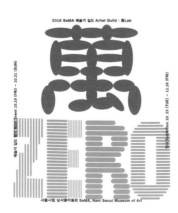

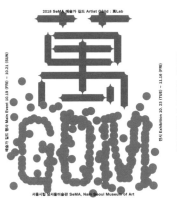

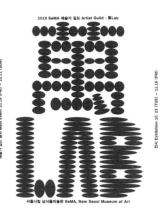

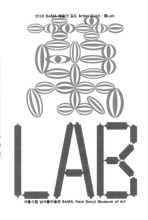

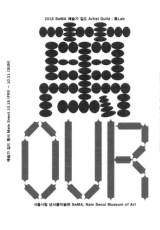

配色

我們用多種特別色代替平版印刷中的四色油墨疊印這些海報。調出來的顏色成為活動中乙烯基板及場地使用的標誌性色彩。

印刷

平版印刷。

Wonderful Space for All的字體設計

標題字的設計概念
基於「美妙空間」的主題，為了與有節奏的曲線相結合，我們選擇了「GT Walsheim 極細」這款字體，並在原有字形基礎上添加了襯線。

字體特點
等線
清爽、疏朗

設計字體的工具
Adobe Illustrator

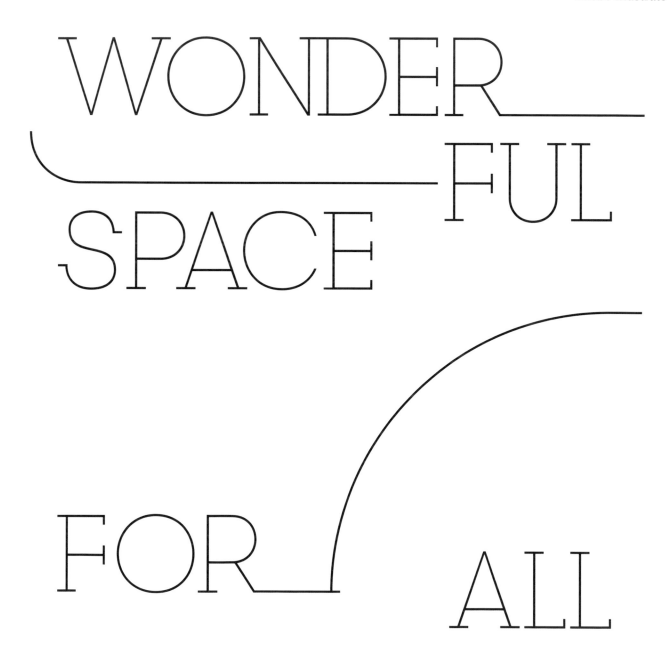

公共設計展：為所有人而設的美妙空間

客戶：Casestudy、KCDF
設計公司：Ordinary People
藝術指導：Seungmi Baek

這是一場為宣傳2018年公共設計大獎的得主和新一代護照設計而舉辦的展覽。

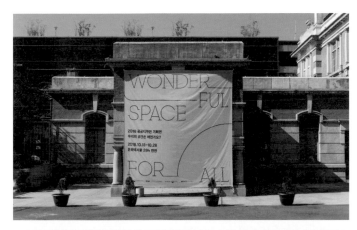

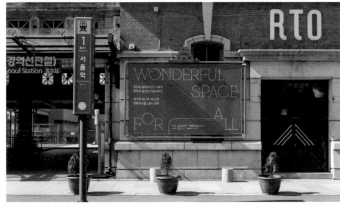

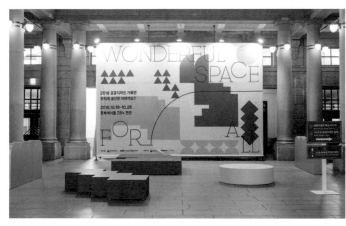

專案創作概念

我們的目標是透過公共設計，並利用城市街道的幾何形狀、有節奏的曲線和生動的色彩，將普通的景觀改造成一個為所有社會成員提供的特別空間。

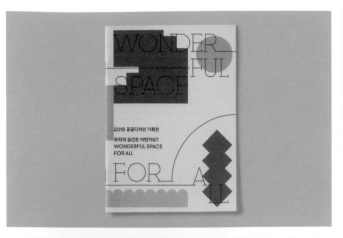

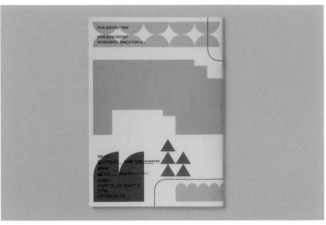

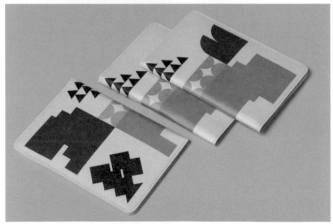

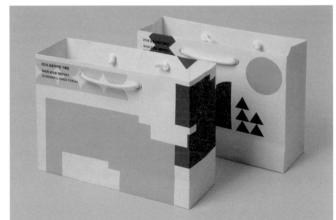

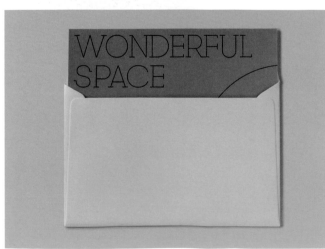

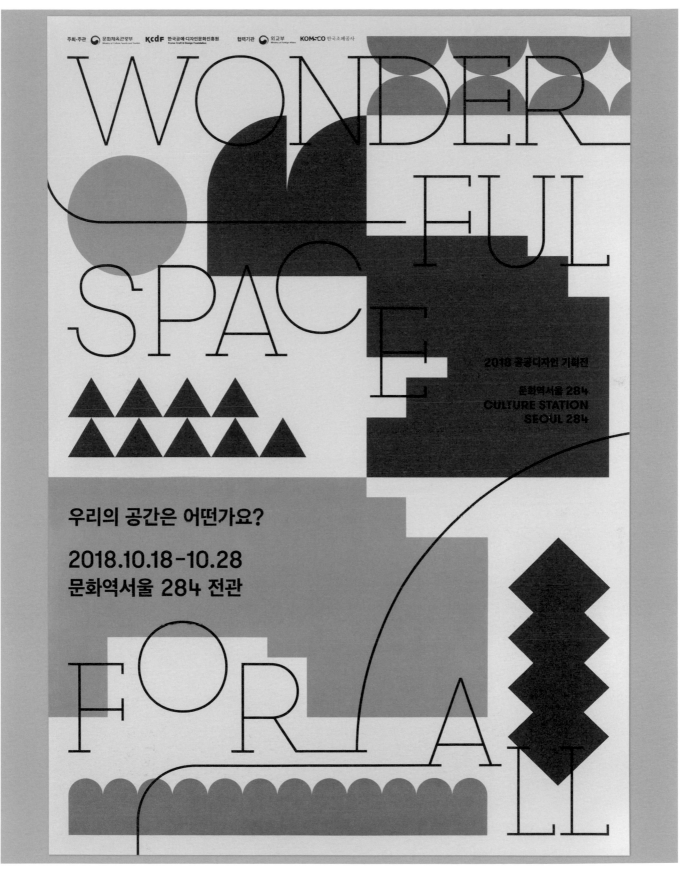

配色

我們用充滿活力的顏色描繪「美妙的空間」，還特別用銀色將海報上的所有色彩聯合在一起。

印刷

平版印刷，海報是 A1 尺寸，上面一些關鍵性圖形使用了銀色油墨印刷。

聲音 × 韓語的字體設計

標題字的設計概念

海報上的標題字使用了韓語中各種擬聲詞與語助詞，由我們自己
設計的「聲音圖形」組成。

韓語中有許多的擬聲詞和語助詞，而韓文字母能夠順利地傳達這
些詞彙。韓語的特點是聲與意的自然聯繫，一般來說，柔和的發
音用來表示溫和或微妙的意思，而強音則表示強硬的意義。

靈感

韓文輔音根據發音器官和使用方式進行分類，破裂音（ㄱ / ㄲ /
ㅋ, ㄷ / ㄸ / ㅌ, ㅂ / ㅃ / ㅍ）傳達一種較重的爆破聲；擦音（ㅅ
/ ㅆ）和破擦音（ㅈ / ㅉ / ㅊ）有一種尖銳和粗糙的感覺；邊音
（ㄹ）和鼻音（ㅇ / ㄴ / ㅁ）則非常輕柔，這是它們總是被用於
兒童的歌謠或詩歌中的原因。此外，根據說話人的意思和企圖，
發音的長度可以縮短、拉長，在想要強調意義時，說話者會特別
重複某些音節。

字體特點

圖形化
躁動、刺激、特定

設計字體的工具

Adobe Illustrator、Adobe Photoshop

配色

以藍色、白色、黑色為主。

印刷

在藍色底色上使用白色網版印刷，黑色是平版印刷。

聲音×韓語：韓國字母表的變形

客戶：National Hangeul Museum
設計公司：studioTEXT
藝術指導：Jin Yeoul JUNG
首席設計：Sejin CHOI
設計：Dayung KIM、Doyeon KIM

「韓語設計計畫」的實驗以聲音為主題，所有特色作品都突顯了韓語在順應無窮無盡的聲音組合方式時的靈活性。透過將韓語的標準和結構形象化，本次展覽從設計的角度歌頌了韓語字母的美感和功能性。

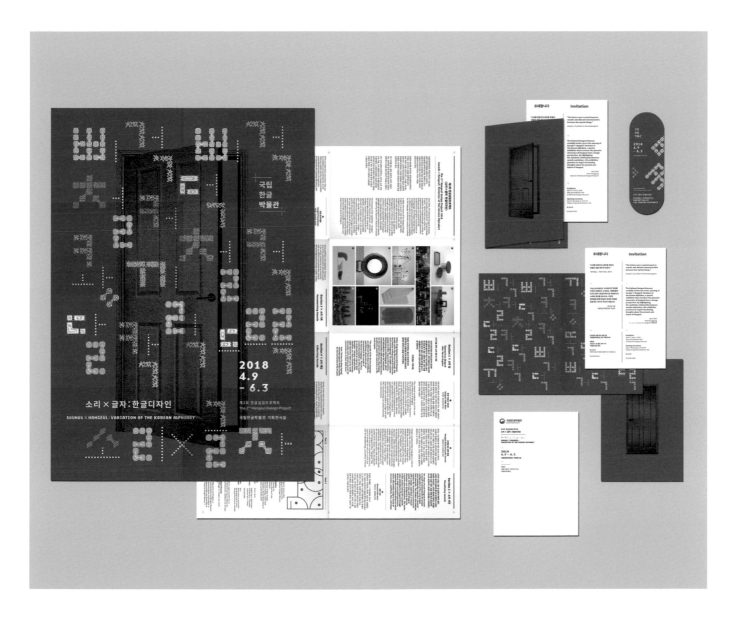

客戶需求

首爾國立韓文博物館邀請我們做一個關於聲音與韓語、韓文字母之間關係的研究和展覽推廣設計計畫，並將其形象化。在研究過程中，我們與Eun-jae Kim合作。

專案創作概念

為本次展覽製作的專案是將韓語的輔音和元音轉換成「聲音圖形」，在視覺上呈現每個發音的輕重、音量和聲調。這些圖形也例證了韓文是一種直接表達聲音的系統符號。

設計難點

創建一個視覺化的聲音系統是非常困難的，為了製作這些生動的聲音圖形，我們花費了很多時間。另外，如何在印刷中融入訂製的藍色也是一大難點。

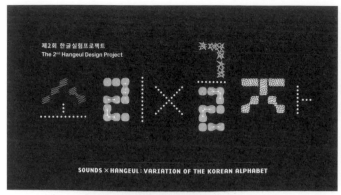

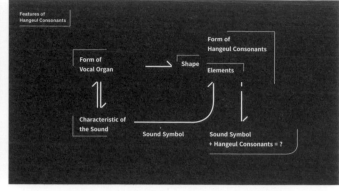

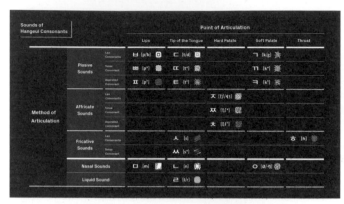

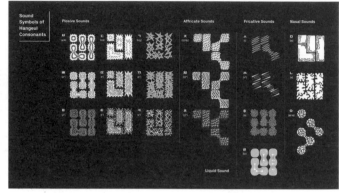

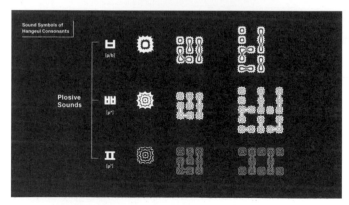

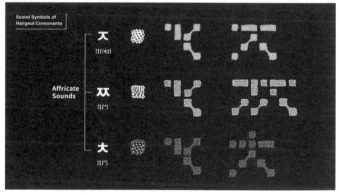

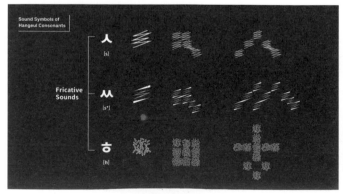

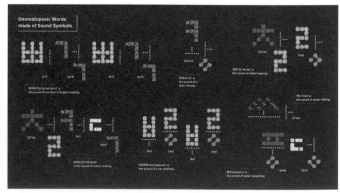

各種擬聲詞的視覺化圖形

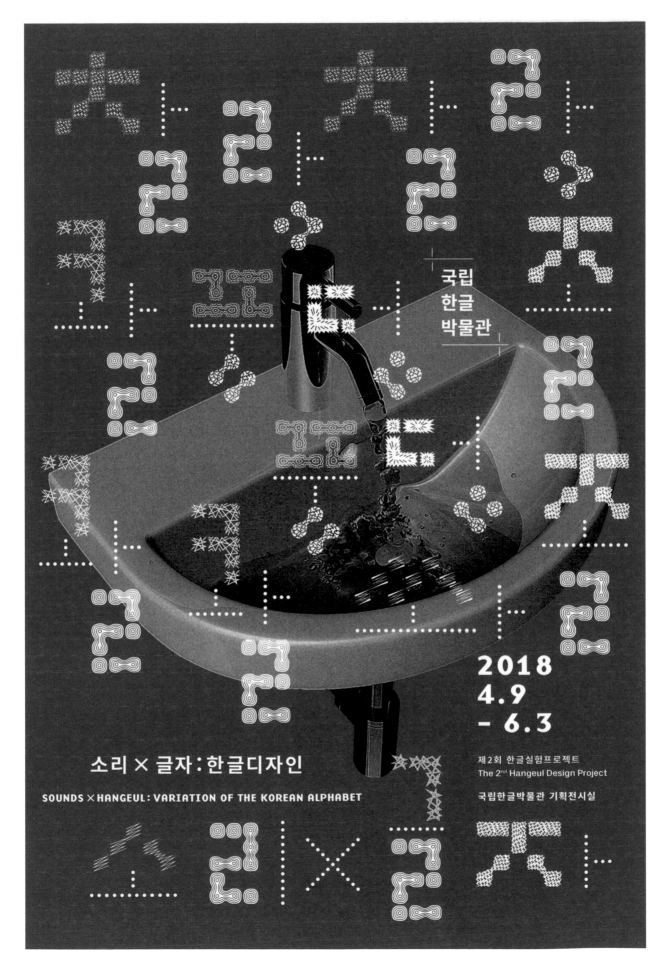

소리 × 글자 : 한글디자인

SOUNDS × HANGEUL : VARIATION OF THE KOREAN ALPHABET

국립
한글
박물관

2018
4.9
– 6.3

제2회 한글실험프로젝트
The 2nd Hangeul Design Project

국립한글박물관 기획전시실

DAVINCI的字體設計

標題字的設計概念

除了字體之外，每個標題字都是作為一個圖形元素設計。
我們試圖透過字體，傳達出複雜、混合的技術，與不斷變化的未
來形態的概念。基礎字體為OCR-B和STEELFISH。OCR字體體
現了概念中的「技術」和「未來」，而STEELFISH字體經過變
形修改，表達了「融合」與「變化」。

字體特點

混合
數位化、多元化、幻想

設計字體的工具

Adobe Illustrator

配色

紫色是這個活動的主要顏色，它與具有金屬質感的
銀色結合被用於表達「技術」與「未來」的變化。

印刷

紫色、銀色特殊色印刷、燙銀箔。

客戶：首爾藝術文化基金會
設計公司：TRIANGLE-STUDIO
藝術指導：Kisung Jang
設計：Kisung Jang
攝影：Kisung Jang

一個探索並介紹游離在藝術和技術兩個領域邊界的藝術活動，例如同時身為藝術家和科學家的李奧納多‧達文西。

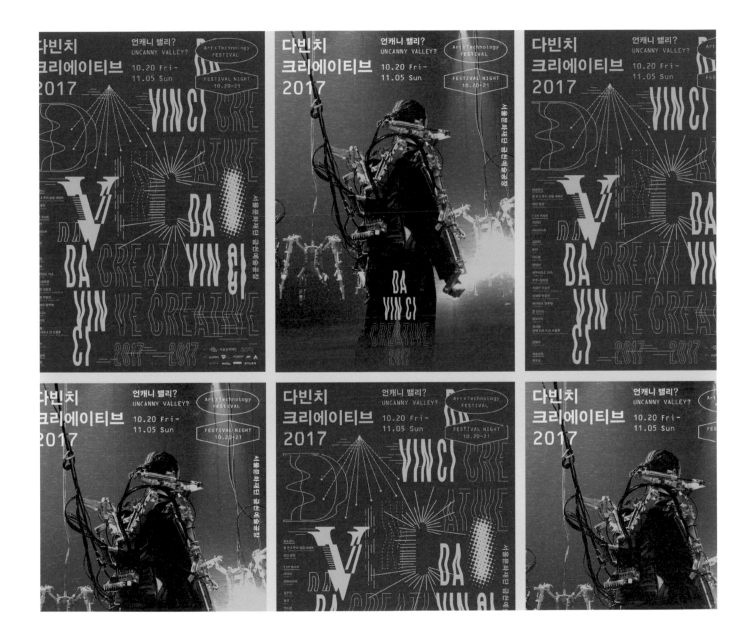

客戶需求

客戶需要一個能表達好奇心、讓藝術和技術之間碰撞變得有趣的設計。

專案創作概念

藝術與技術並存，視覺效果充滿崩塌、分割與混合的感覺。

設計難點

為了呈現混合的外觀，沒有使用獨立網格，而是將文本與圖形之間疊加起來。

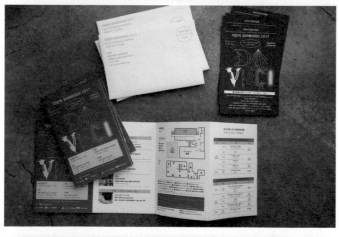

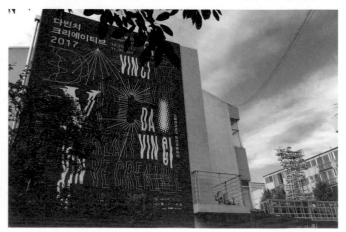

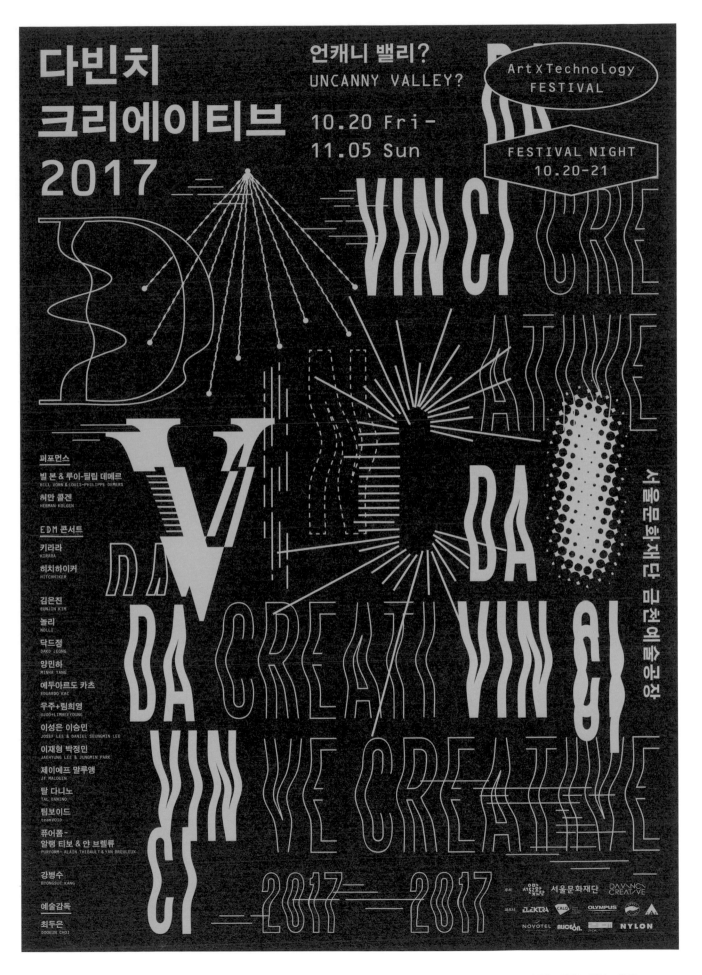

Playing BODY Player的字體設計

標題字的設計概念

展覽的標題字體是在 Helvetica 字體的基礎上創作。排版方式是單字「BODY」（身體）在「playing」（玩耍）和「player」（玩家）之間形成從「playing BODY」到「BODY player」的轉換，代表身體在二者中扮演的角色——一個接口。

字體特點

扭動

移位、流動、活力、抽象

設計字體的工具

Adobe Illustrator、Adobe Photoshop

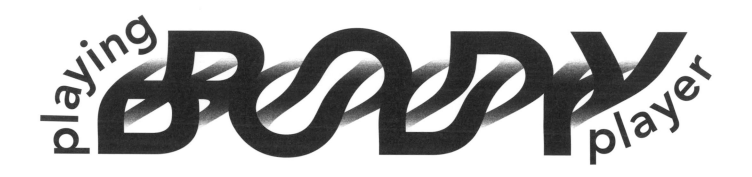

標題字以一種分為上、下兩部分的字體構成，它們在扭曲的外觀同時相交，看上去既分離又有所關聯。透過改變相同的字體，視線會變得模糊，這是一種有意的陌生化。

字體設計參考線

在 AI 裡創建字母，再用 PSD 隨機添加動態，隨後在 AI 裡進行微調，最後在 PSD 中添加效果。

有機扭曲的插圖和筆劃代表身體散發出來的能量，它是身體與其表達方式的改變。

客戶：成安造型大學
設計：Okuyama Taiki
插畫：Okuyama Taiki

「這個展覽讓人重新探索身體的存在。」由成安造型大學主辦、多個畫廊聯合參加和舉辦的實驗藝術展覽，其主題聚焦在一些直接使用身體進行各種活動的藝術家。在展覽期間，藝術家會持續演出，並展示所有運用身體表達的作品。

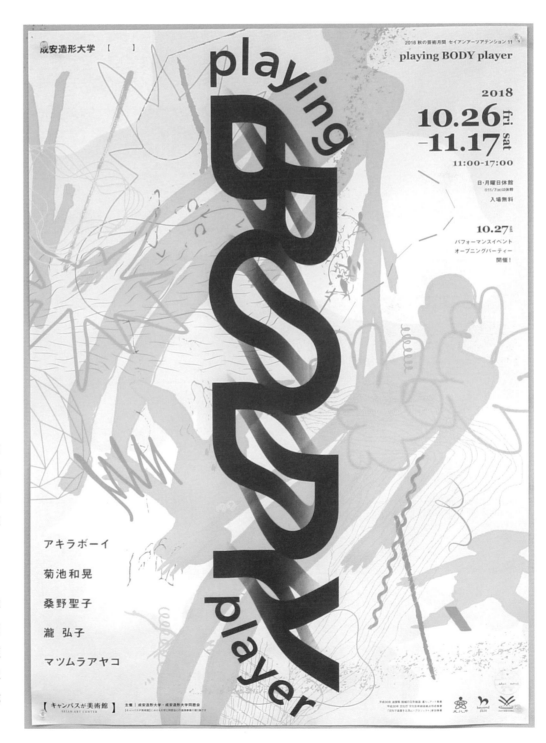

客戶需求

本次視覺形象需要以身體這個主題為基礎表達，就像參展的藝術家一樣。同時這些視覺產品也要在展覽中發揮宣傳效果。

專案創作概念

以「將身體內部到外部的傳動變得視覺化」的概念，圖形部分被設計成能量的流動，像表演或舞蹈那樣簡單且充滿力量的即興演出，都是一次性、不可複製。

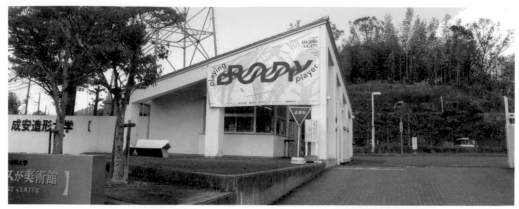

戶外廣告

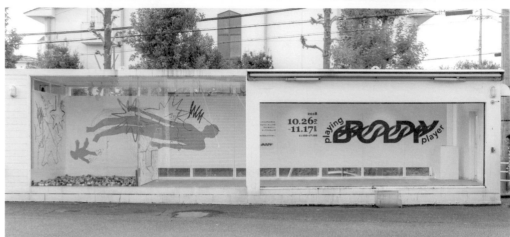

手繪牆

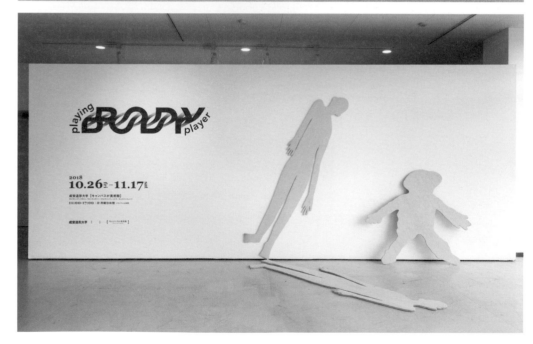

入口處的人形立牌

配色

整體由代表人身體內部的紅色、抽象化的皮膚色以及其他各種代表運輸系統的神經突觸或流通全身的血管顏色組成。透過配置這種類似人的配色，展覽的背景牆提醒著人們身體和大腦中的事件。

印刷

傳單和海報為平版印刷，掛毯畫使用了噴墨印刷，入口處也被放置了多個人形立牌。我還和學生們大膽合作，製作了一面手繪牆。

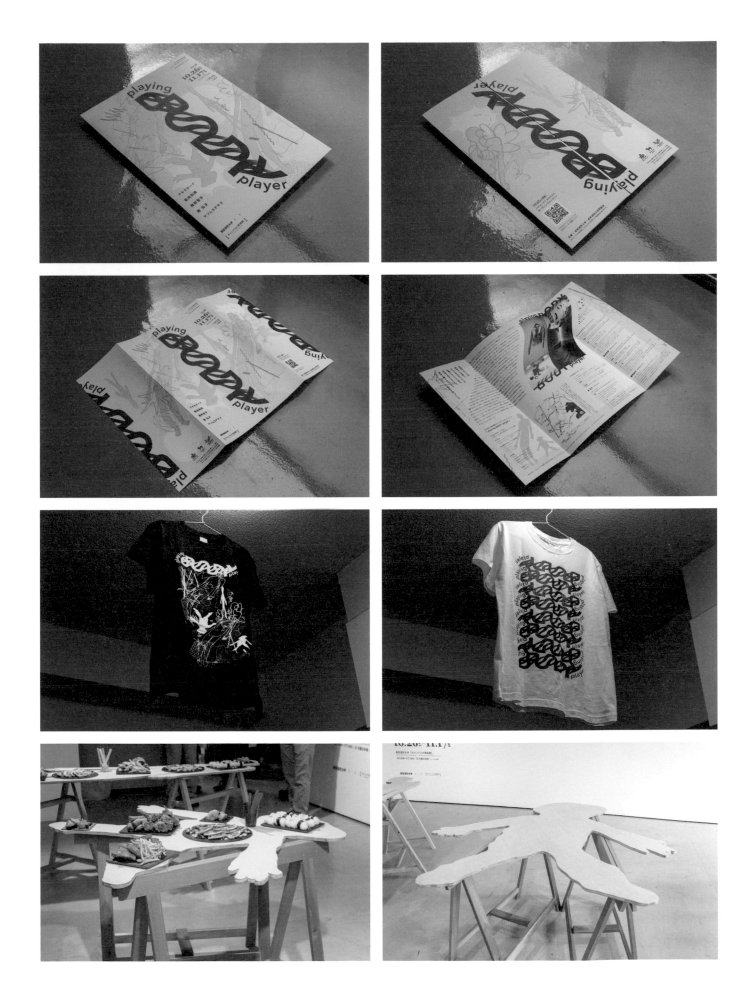

珠江夜遊的字體設計

標題字的設計概念

本字體是在一款曾用於「珠江夜遊」的舊字形基礎上，重新設計和調整，既能與過去的時間和事件產生關聯，同時能連接當下的時間和事件。

珠江夜遊舊字形

字體特點

再設計

復古、尖銳、傾斜

設計字體的工具

Adobe Illustrator、Adobe Photoshop

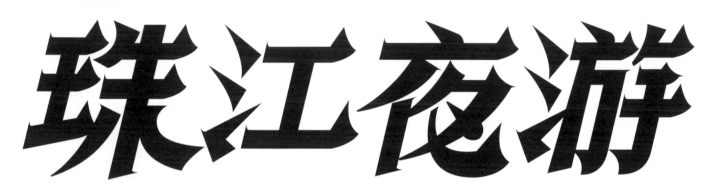

字體筆劃略似黑宋體的筆劃特點，整體比例帶有75度的傾斜，動態上微微前傾，以此隱喻船隻（珠江夜遊）向前行駛的形態。設計師在字形的每個筆劃上添加了細節的處理（一個尖銳的小筆劃作為收尾），整款字形筆劃產生了粗細節奏比例上的對比，以延伸一種衝突的視覺比例，讓字形更具有設計感。

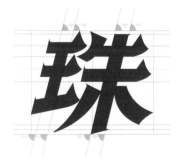

字體設計輔助線　　　　　字體細節處理

字體草圖：透過手繪草圖對字形筆劃進行設想，在使用電腦製作前有一個宏觀的考慮。

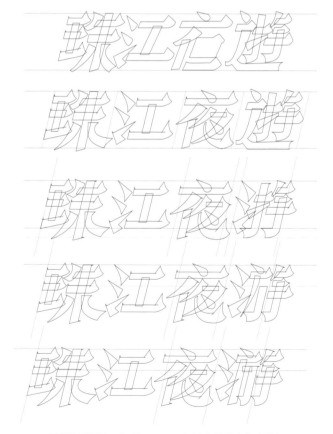

字體設計過程：在 Illustrator 把原先做基底的字體打出來後移到 Photoshop 進行邊框及細節處理。

珠江夜遊── 後珠三角景觀

客戶：廣東美術館

設計公司：Gwangjun.com

藝術指導：胡廣俊

設計：吳佩欣、胡廣俊

攝影：吳佩欣、胡廣俊

「珠江夜遊」是在「後珠三角洲」概念中產生的一個限定文化指涉，而「後珠江三角洲」又是「珠三角」的後置式概念，在「珠三角」的種種文化假想與現實的基礎上建立。這次展覽大多由來自中國廣東的當代年輕藝術家作品所構成，目的是強調對藝術「在地性」的表達。同時這也是一次對「後珠三角」地區藝術生態的研究調查與群體檔案的研究，並試圖以點帶面地呈現廣東當代藝術實踐的景觀面貌。

客戶需求

策展人希望主視覺的設計呈現舊廣州的復古感，但並不意味著需要使用很復古的元素設計。復古的手法需要概念性、抽象的、有含義的形式，同時能夠體現珠江夜遊的特點。

專案創作概念

珠江夜遊的船有一層一層的甲板，乘客可以在不同層的甲板當中穿梭和互動，在當中會有零碎的個體、小團體、龐大的團體等活動在這個臨時的公共空間。根據此概念加入舊式電視機的雪花、網點視覺效果，再配合復古但新穎的中英文字體設計，以達到展覽的視覺設計預期效果。

配色

為了表達復古且現代的視覺概念，色彩呈現上與復古調性相反，一種很有普普風格的視覺配色，再結合復古系的視覺效果，恰當地表達了兩種矛盾而共存的設計概念。

印刷與材料

採用膠印印刷，選用有波光粼粼效果的珠光紙製作的印刷品，呈現了珠江水面反射燈光的場景。

而現場的字體裝置部分則使用了全彩色漸變的LED燈牌，以重塑珠江夜遊獨特的視覺文化。

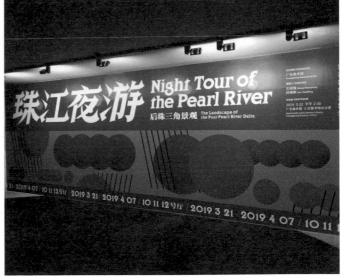

「一扯全世界」的字體設計

標題字的設計概念

因為需要做到「佔據視線、讓人一眼關注到」的視覺效果，設計師選用了佔畫面面積較大的字體。在造字工房的「勁黑」字體的字形基礎上，透過手繪、圖像式變形和質感處理，字體被賦予了新的形態。

字體特點

意象

渾厚、堅挺、緊湊

設計字體的工具

Adobe Illustrator、Adobe Photoshop

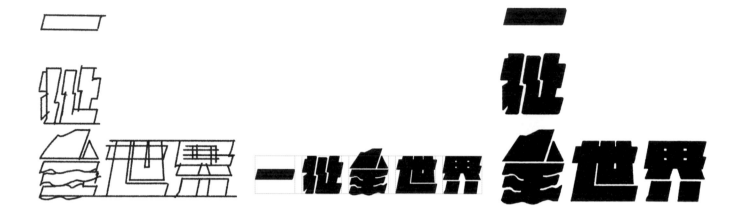

「一扯全世界」、「笑談大世界」、「夜擺龍門陣」字體設計過程：在 Illustrator 中做基本斜體處理後，在 Photoshop 中進行細節變形、邊緣質感處理，最後在 Illustrator 中進行向量化。

設計師用標題的「扯」（扯淡、東扯西扯）的概念做文字變形，主要想要有「扯」的動態效果，所以整體調整為斜體，並做了細部調整，以增加動態感。

設計師還單獨修改了每個字體的筆劃及視覺調整，比如在「全」字上做了山與海的意象，以象徵上山下海的旅遊。

一扯全世界：小老虎的奇幻漫遊

客戶：北京茶樹與青文化傳播公司（ttg）

設計：Rai Wang

文案：小老虎 jfever

「ttg 成都一起一起，閃銀盒子」既是一家青年旅舍，同時也是一個關注旅行的展覽空間。將旅舍和展覽合二為一的 ttg 成都店特邀了饒舌藝術家小老虎（jfever）舉辦個人旅遊攝影展，為觀眾們展示他是如何在旅行中探索人生的一萬種可能。

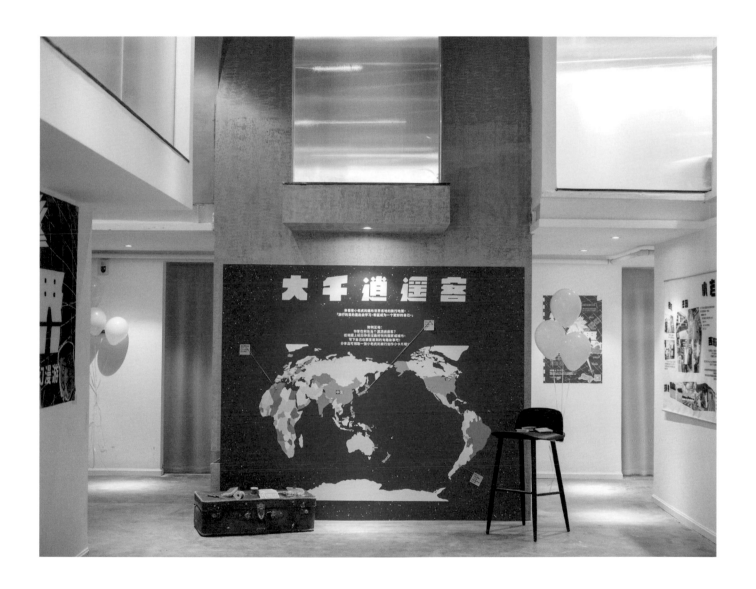

專案創作概念

我先以實際提供的素材考量設計方法，最後想到了製作有拼貼感的海報。為符合音樂人的調性，整體風格需要偏次文化並且比較活潑。

配色

起初，字體有其他配色方案，後來參與人員選定了白色版本，
它與設計的視覺調性較為統一。

印刷

四色印刷。

活動邀請函

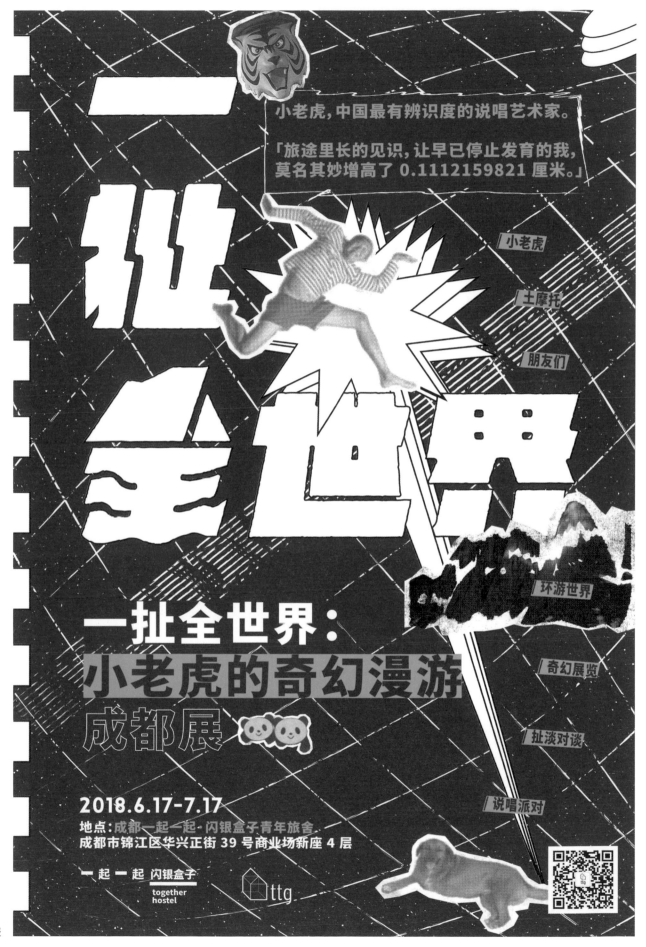

小老虎, 中国最有辨识度的说唱艺术家。

「旅途里长的见识, 让早已停止发育的我,
莫名其妙增高了 0.1112159821 厘米。」

小老虎

土摩托

朋友们

环游世界

奇幻展览

扯淡对谈

说唱派对

一扯全世界：
小老虎的奇幻漫游
成都展

2018.6.17-7.17
地点：成都一起一起·闪银盒子青年旅舍
成都市锦江区华兴正街 39 号商业场新座 4 层

一起 一起 闪银盒子

together
hostel

ttg

活動海報

EXPO 2023的字體設計

標題字的設計概念

以視覺指引的積木元素組合構成標題字的字母，透過創建「積木」這一個獨立元素完成字體和設計，活動本身與其視覺呈現之間的連結宛如河流，一脈相承。

我們希望字體的外觀具有現代感，同時又能讓人有既視感，像是從前見過的某樣東西，它的概念與整個設計專案的概念相同，並做了模組化的處理。

字體特點

模組化

幾何、有序、抽象、活潑

設計字體的工具

Adobe Illustrator

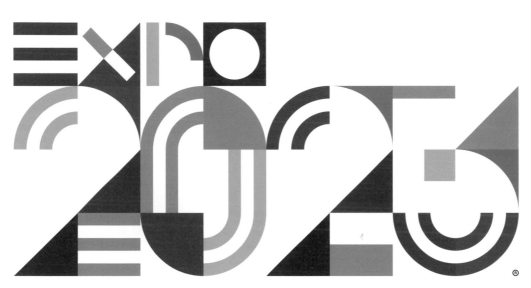

設計的靈感來源於美國設計師保羅·蘭德（Paul Rand）的作品以及老式客機的參考。

250 px × 250 px 的網格

網格

字母使用的是同一個 250px×250px 的網格組，而數字則使用了 3 種不同的網格組。我們發現改變數字的可讀性和比例上的差異會使整個構圖更加有趣和真實。

字母排版的規律很簡單，所有的數字都是其他數字的一部分。這意味著如果一個矩形的寬度是 50px，那麼下一行的寬度就是它的 50%、25% 或 10%，即 25px、12.5px 和 5px。網格本身是 250px × 250px，而所有的元素都包含在這一網格組中。

客戶：國際展覽局（BIE）
設計公司：Hueso
創意指導：Gianluca Fallone
藝術指導：Gianluca Fallone
設計：Gianluca Fallone、Trinidad Azpiroz、Javier Bianchi
執行製作：Santiago Moncalvo

2023 年世界博覽會的主題為「推動人類發展的科學、創新、藝術和創造力」。

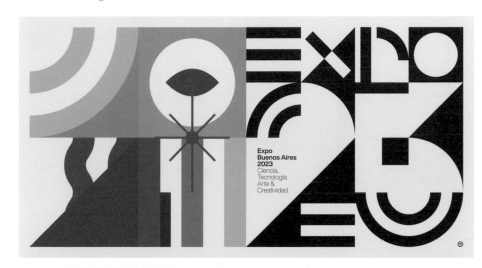

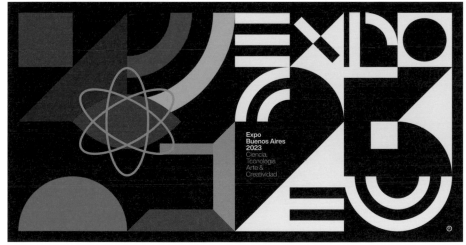

客戶需求

為2023年世界博覽會制定識別標誌和視覺引導是主辦單位的委託，本屆世界博覽會的主題是關於數位聚合下的創意產業。

專案創作概念

我們相信，2023 年的世界博覽會將是滿載創意的容器，是我們書包裡的文具盒，或你們車庫裡的工具箱。我們的目標是打造一個由「積木」組成的模組化、互動性的品牌，以一組標誌組合定義世博會的印象與話語。

驅動該專案的想法就是創建一組「積木」，我們能用它們構造所有東西。就像樂高積木一樣，每次我們想將新的積木加入圖像系統之中時，都需要經過各種情形的驗證。如果這塊積木能使設計更好、更多元化，那麼它就能留在整個系統中。

每一塊積木都是根據網格和我們設定的某些規律所創建，這樣積木之間得以相輔相成。

積木主要有兩個類別：一是建築積木，二是「華麗」積木。建築積木是標準積木（為幾何形狀），我們使用它們建構圖形和文本；「華麗」積木是已完成的藝術品。這樣一來，創造力較弱的人也不會被這個系統拒之門外。積木系統背後的理念是，它可以自由詮釋：成年人可以用它建造房子，而一個孩子可以用它為自己拼組成一隻狗。

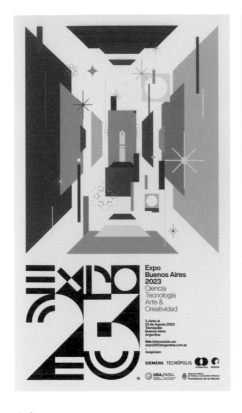
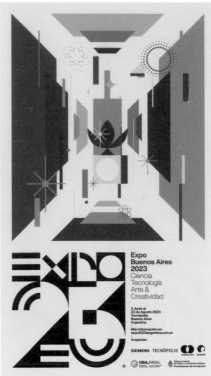
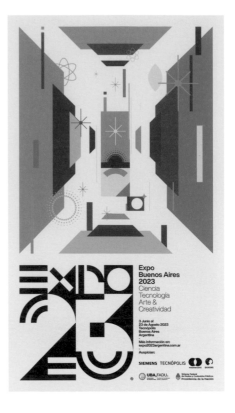

配色

色彩在我們的工作中扮演著重要角色，我們認為這是激發情感和講述故事的關鍵。我們傾向於在任何專案中都使用至少 8 種顏色，通常在與更廣泛的受眾交流時會使用得更多。在本次專案中，我們希望運用一整套彩虹的顏色，靈感則來自老式木製玩具。我們嘗試在 RGB 和 CMYK 顏色之間找到平衡，它既不能過於飽和，同時我們也不想太枯燥。淺藍色和深藍色在配色中發揮重要作用，它們代表了阿根廷的精神。黑白兩色則從來都不是純粹的，而是灰黑色和灰白色。透過安排這些顏色，我們為整體視覺打下了穩定的基礎。

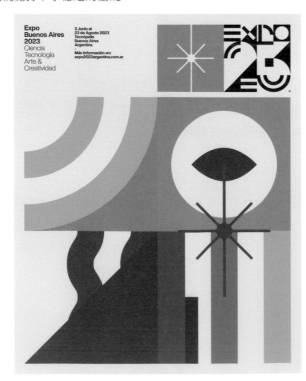
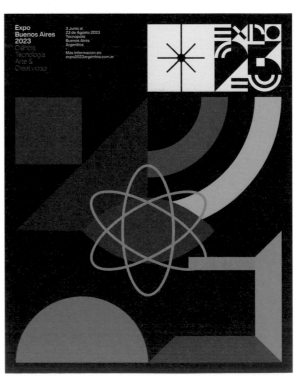

Expo
**Buenos Aires
2023**
Ciencia
Tecnología
Arte &
Creatividad

3 Junio al
23 de Agosto 2023
Tecnópolis
Buenos Aires
Argentina
-
Más Información en:
expo2023argentina.com.ar

Expo
**Buenos Aires
2023**
Ciencia
Tecnología
Arte &
Creatividad

3 Junio al
23 de Agosto 2023
Tecnópolis
Buenos Aires
Argentina
-
Más Información en:
expo2023argentina.com.ar

Expo
**Buenos Aires
2023**
Ciencia
Tecnología
Arte &
Creatividad

3 Junio al
23 de Agosto 2023
Tecnópolis
Buenos Aires
Argentina
-
Más Información en:
expo2023argentina.com.ar

Expo
**Buenos Aires
2023**
Ciencia
Tecnología
Arte &
Creatividad

3 Junio al
23 de Agosto 2023
Tecnópolis
Buenos Aires
Argentina
-
Más Información en:
expo2023argentina.com.ar

핸드메이커 HandMaker的字體設計

標題字的設計概念

這款字體名為手工哥德體（HandMaker gothic），不像福斯特字體（Foster），它能填補字體之間的空白，並突出手工的特點。該字體象徵著我們日常生活中必不可少的縫線與針腳，與此同時，它又像一根細而結實的線，適合用來表達藝術。

字體特點

虛線

規律、整潔、輕鬆

設計字體的工具

Adobe Illustrator

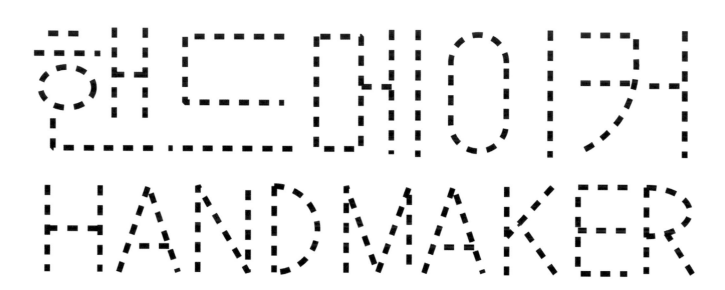

字體設計的靈感來自透過針線完成的手工製品

較細的虛線運用使韓語的缺陷最小化

設計難點

韓語文字的特點是當它變厚時不易辨認。因此，試圖在使用虛線的同時，也盡可能保證文字的可讀性。

핸드메이커 핸드메이커　핸 드 메 이 커

客戶：Art Street 919
設計：Hwanie Choi
插畫：Hwanie Choi

這是一個脫離讓機器做一切工作的現代文化展覽，在這裡手工藝術被重新重視，幫助人們獲得新的靈感，並讓人意識到動手的重要性。

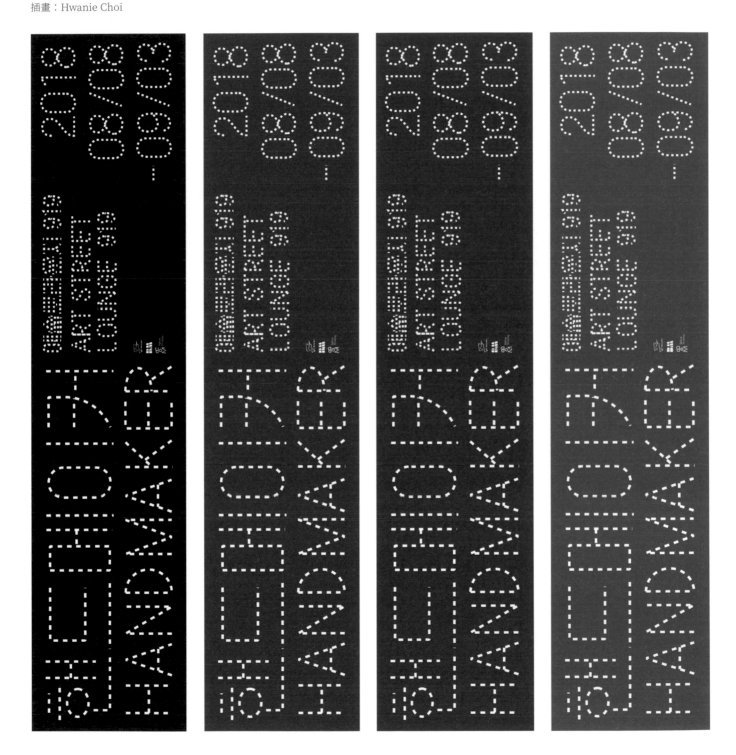

專案創作概念

因為是手工職人展，需要突顯手工的特點，我們確定以手的圖形為主，輔助特製的字體。設計概念來自手工針線元素。

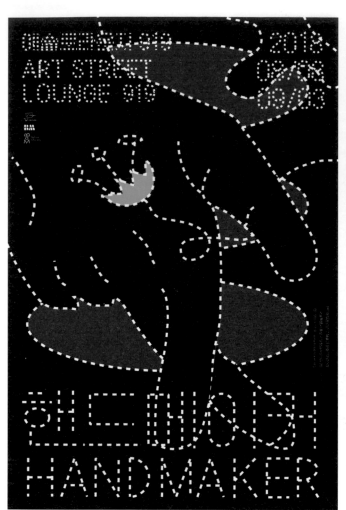
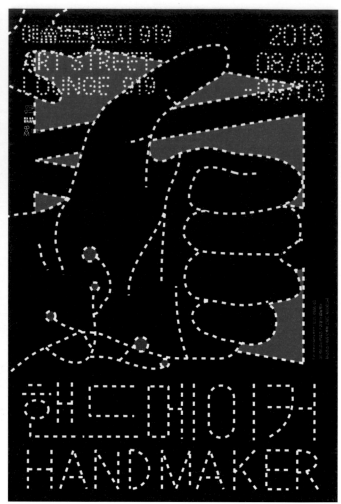

配色

展覽分為三個展示空間，分別用「熱情」（紅色）、「創造」
（藍色）、「環境」（綠色）三種具有特定意義的顏色表現。

印刷

數位印刷。

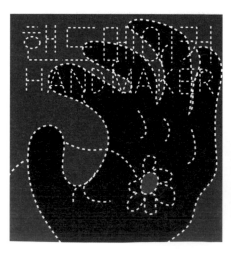
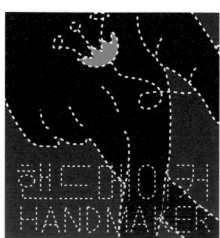
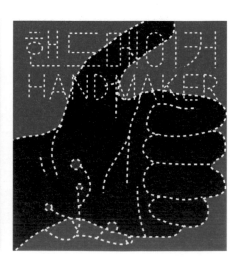

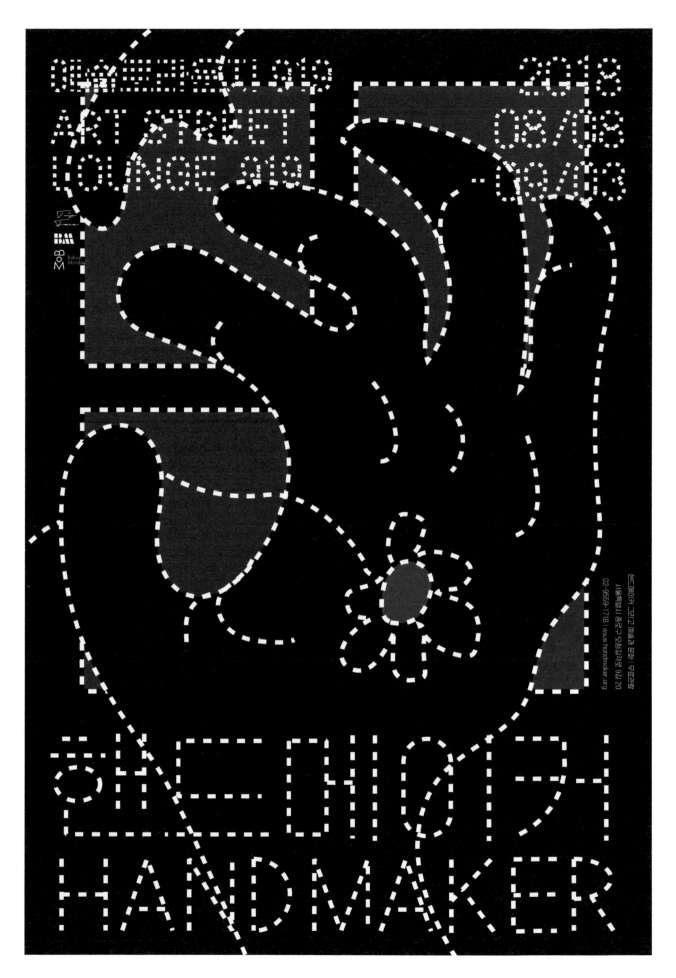

Das Kapital ist weg – Wir sind das Kapital!的字體設計

標題字的設計概念

標題字體是設計師的個人手寫字體。粗糙且充滿隨意感的手寫字與在 AI 中創造的物品影像形成強烈的對比，光是展示在那裡就是藝術品。

字體特點

手寫

粗野、樸拙、自由、靈活

設計字體的工具

Adobe Illustrator、筆

DAS KAPITAL IST WEG – WIR SIND DAS KAPITAL！

這種向兩端拉長延伸的文字排版幾乎是設計師特有的一種標誌，並沿用了一貫的設計風格完成了這個專案的文字排版。字體高度可以任意延伸，相當靈活，可以完美地將文字圍繞物品影像排列在海報上。

配色

沒有使用特殊色印刷，但海報上的物品需要被突出呈現，所以設計師使用了一些大膽且鮮亮的顏色，比如藍綠色、粉紅色，還有橡皮擦上的紅色和藍色，其餘的部分包括文字都是黑白的。

藝術應該是引起興趣的核心，而不是一個出自設計師之手，過於多彩的藝術作品。

材料與印刷

海報：180g 銅版紙

信息冊：150g 非塗佈紙，平版數位印刷。

貼紙

客戶需求

客戶需要為他們的展覽設計一系列宣傳素材，包括海報、手冊、橫幅、貼紙等。

資本消失了？ —— 我們是資本！

客戶：瑞士沙夫豪森文化協會
設計公司：studio lindhorst-emme
設計：Sven Lindhorst-Emme
插畫：Sven Lindhorst-Emme
文案：studio lindhorst-emme

約瑟夫·博伊斯（Joseph Beuys）的作品《資本論》（das Kapital）曾一直保存在瑞士沙夫豪森的新藝術博物館（Hallen für Neue Kunst）中，直到2015年博物館因資金周轉困難而關閉。 2018年，35名來自國內外的年輕藝術家希望恢復該地區的活力，以此作品為主題，組織並舉辦了一場大型展覽，即《資本消失了？ —— 我們是資本！》展覽。展覽再現了該博物館的舊貌，透過藝術家在此展示的作品，傳遞有關當代的信號。

策展人向參展藝術家提出了三個問題，欲使他們思考：藝術是自由的嗎？藝術可以聯合起來嗎？我們社會的資本是什麼？ —— 這個展覽是我們對資本社會的一次反思。

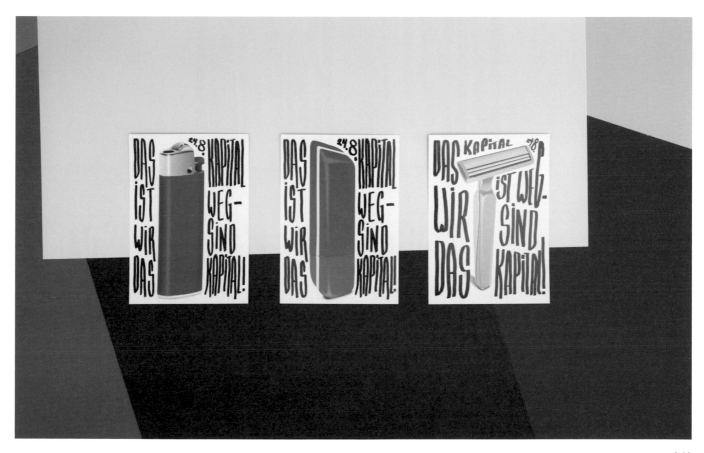

卡片

專案創作概念

我選用了三件物品放在海報中心，源於它們都可以去掉或破壞某些事物—— 橡皮擦可以擦除書寫、打火機可以燒掉東西，以及剃鬍刀可以刮除臉上不受歡迎的鬍子等。它們暗喻「資本」和藝術本身在沙夫豪森及展覽場所的消失。這些非常有技術性的物品或圖片被一種手寫體（設計師個人的手寫體）包圍起來，傳達出某種私人的信息。

這三件物品圖片都是用 Adobe Illustrator 創建的（而非用 Cinema 4D），我特意在 AI 中繪製一些看起來很有技術感的圖形，讓人一眼看上去就很逼真，但再看仍然會知道它是電腦生成的，這一點對我非常重要。而 Cinema 4D 則會使圖片變得太完美、太平滑。另外，字體本來可以被設計成完全填滿整個空白區域的形式，但那樣會變得過於技術化、缺乏人情味，和失去了它的張力。

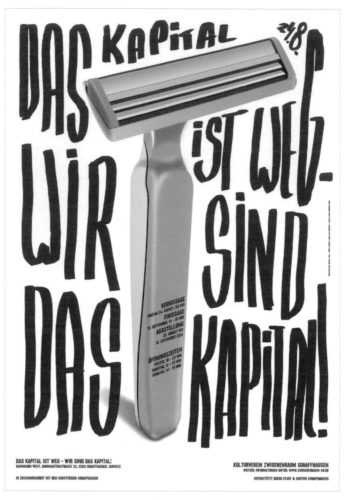

海報（三幅）

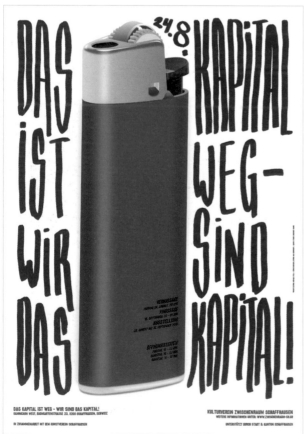

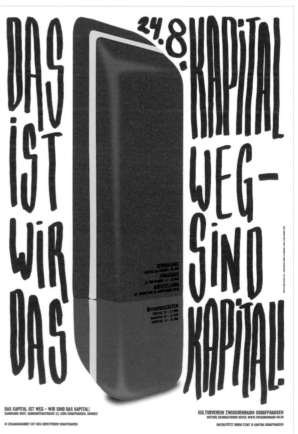

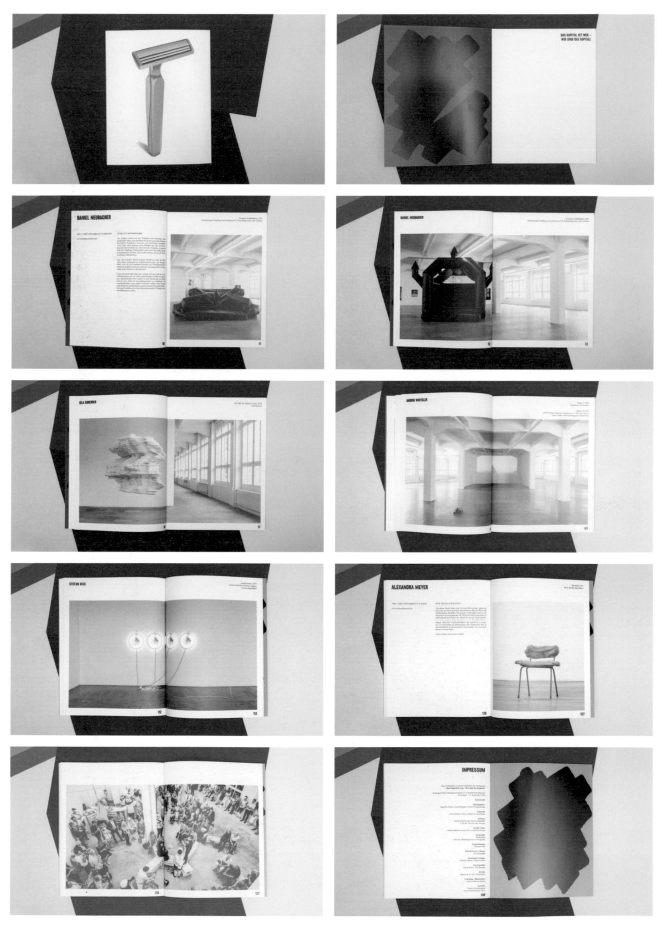

出版物的封面及內頁

아두이노로 레고를 밝혀라的字體設計

標題字的設計概念

為了強調這是一個以樂高玩具為主要工具的研習會，設計師創建了一個交叉的網格組，透過拼字，設計出標題字體。此外還添加了一些有趣的元素，例如噪點效果，賦予字體一種自由的神韻。

字體特點

像素化

機臺遊戲、方塊狀、隨意

設計字體的工具

Adobe Illustrator

아두이노로 레고를 밝혀라

該韓語字體的普通印刷體

方塊是樂高玩具的標誌，在這裡是字體的主要構成元素

2018　12　15

機臺遊戲感的數字不僅豐富了畫面，也為整個視覺設計增添了律動感

客戶：NIA
設計公司：Han Mano
設計：Han Mano
插畫：Han Mano

這是一個使用大多數人所熟悉的樂高玩具，讓學生們輕鬆體驗 Arduino（一個開源的電子原型平台，使用戶能夠創造互動式電子對象），和常被認為是很困難的編寫代碼研習會。

專案創作概念

設計師在視覺上強調了大眾都熟悉，並易於表現的樂高元素，而沒有製作與 Arduino 或原始碼有關的海報。

配色

設計師選擇以樂高積木的顏色和飽和度作為海報的關鍵色。由於客戶要求製作三款海報，所以每張海報都有屬於自己的關鍵色。

材料與印刷

印出好看的顏色是一件重要任務，此設計選擇了 Rendezvous（雪面銅版紙的一種）及高飽和度的特殊色，以平版印刷的方式印製每款海報。

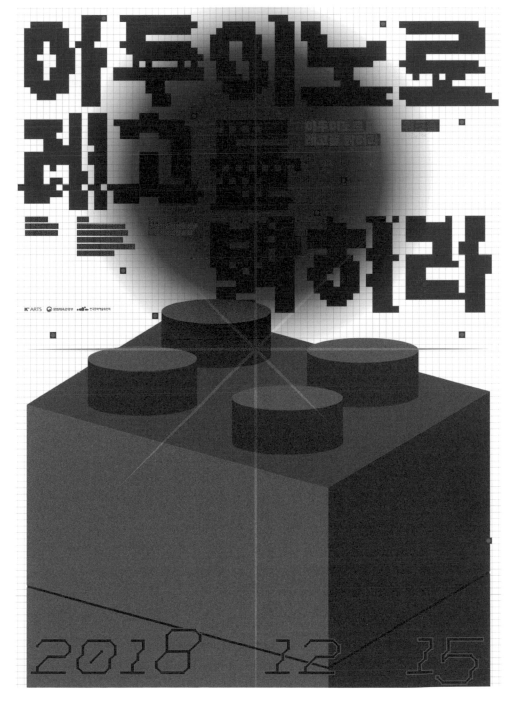

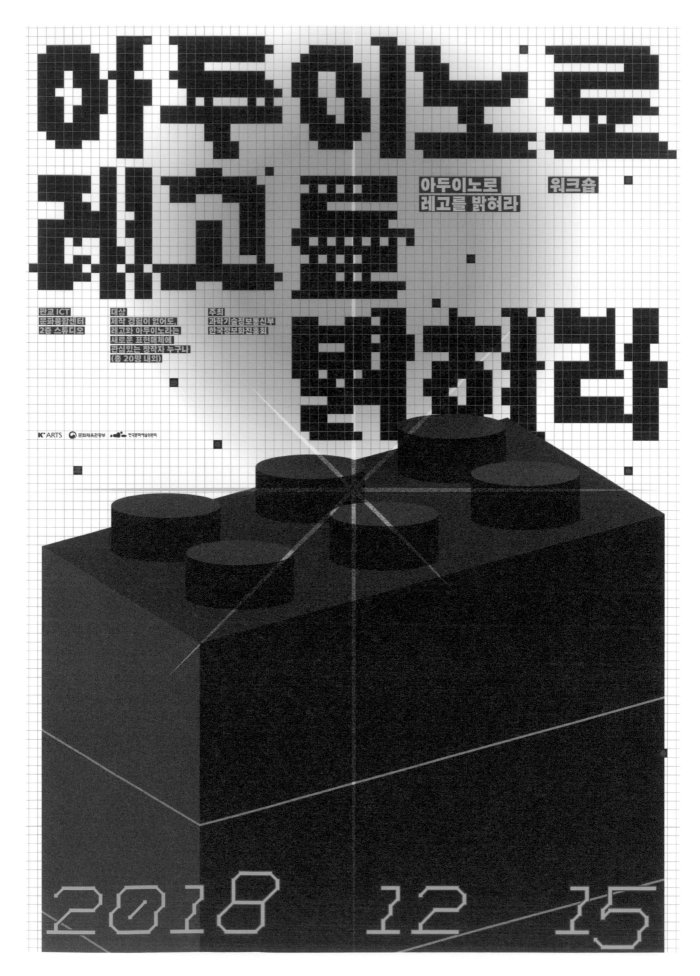

아두이노로 워크숍
레고를 밝혀라

판교 ICT
문화융합센터
2층 스튜디오

대상
제작 경험이 없어도,
레고와 아두이노라는
새로운 표현매체에
관심 있는 창작자 누구나
(총 20명 내외)

주최
과학기술정보통신부
한국정보화진흥회

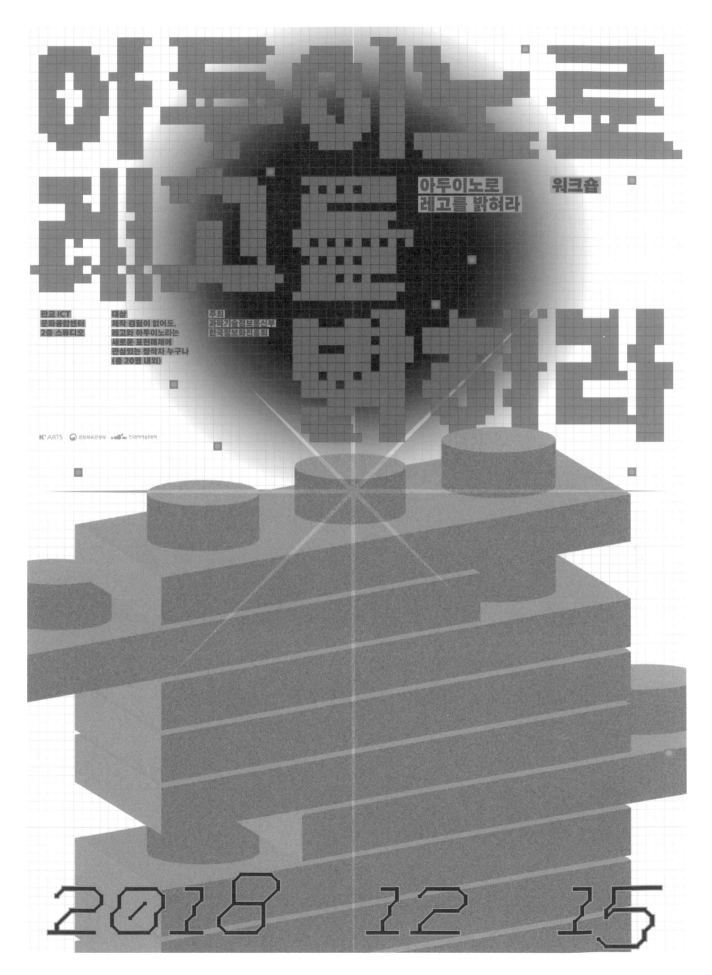

아두이노로
레고를 밝혀라

워크숍

판교 ICT
문화융합센터
2층 스튜디오

대상
제작 경험이 없어도,
레고와 아두이노라는
새로운 표현매체에
관심있는 창작자 누구나
(총 20명 내외)

주최
과학기술정보통신부
한국정보화진흥원

K·ARTS 문화체육관광부 한국문화예술위원회

2018 12 15

별의별쇼룸 반짝 오늘的字體設計

標題字的設計概念

因為在韓語中沒有可以符合客戶要求的現成字體，所以我們以拼字的方式製作了活動的標題字。

字體特點

無襯線

粗壯、厚實、工整

設計字體的工具

Adobe Illustrator

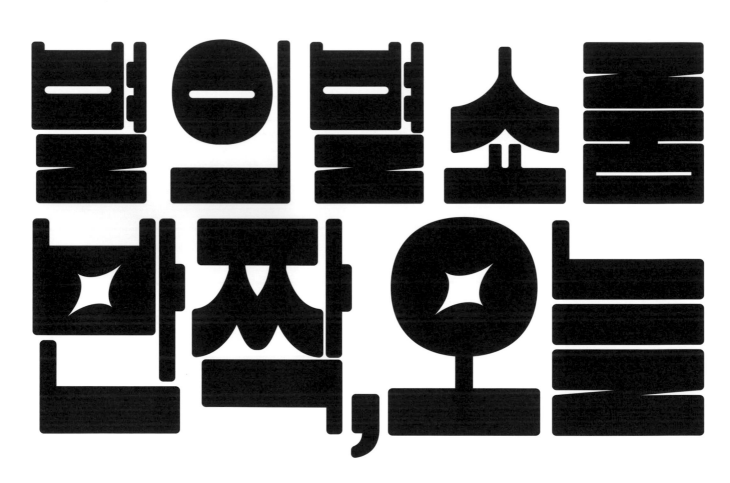

별의별쇼룸 반짝 오늘

該韓語字體的一般印刷體

星狀圖形是海報的主視覺元素。在兒童卡通片中常見的、充滿好奇心的角色轉變為一種幽默的表達。而且，活動的主題是「閃亮」（shiny），所以「星星」或「閃亮」的圖形被直接使用在標題字上。

其他

這是由一個剛起步的創意團體所策劃的活動。不考慮預算和設計成本的問題，會讓人很喜歡這個活動，因為它充滿意義，在這裡藝術家們可以交流自然、環境還有各自的喜好。

今日，閃亮

客戶：allstuffstar
設計公司：Han Mano
設計：Han Mano
插畫：Han Mano

創意團體「allstuffstar」的室內展覽活動，邀請了許多來自如韓國傳統音樂、針織服飾、戲劇等不同領域的年輕創意團隊，他們在活動上交流自己的創意、技能以及銷售自己的產品。

客戶需求

客戶需要一種生動可愛的文字，能夠使用於排版。

配色

設計中使用了客戶公司的標誌色彩——創意團體「allstuffstar」的綠色，公司的星形標誌本身也是設計師的作品。綠色的意義在於他們是一個關心自然和環境的團體。

材料與印刷

海報和傳單的紙材都不貴，橫幅也是使用最便宜的布料製作而成。這些印刷品都採用了數位印刷及網版印刷。

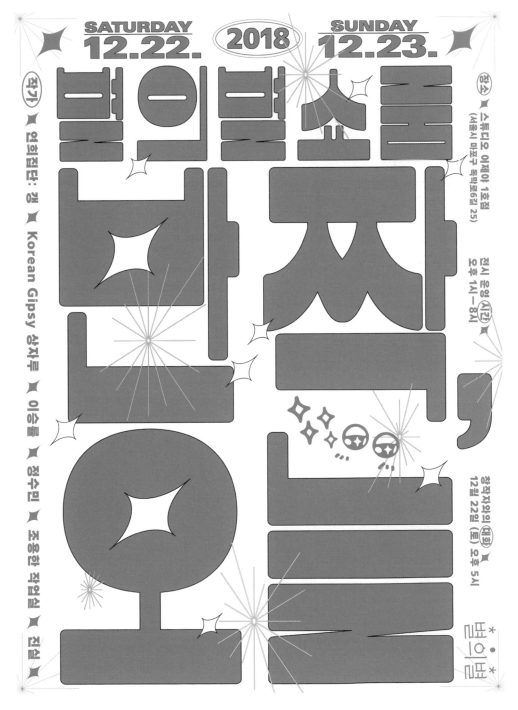

三山的字體設計

標題字的設計概念

字體設計糅合了「東方」及「現代」風格，以現代新媒材的方式呈現東方書法及字體。

字體筆劃粗厚，整體風格如「山」一樣穩重，細節就如同山的風貌，不平整的邊緣，呼應山帶有樹影的形態。

字體特點

書法

粗厚、穩重、現代、韻味

設計字體的工具

鉛筆、簽字筆、Adobe Photoshop

配色

字的色彩風格取自山水畫，以墨色及朱紅色建構畫面，呈現出意境深遠的東方風格。字體選擇為黑色，則是為了更呼應山水畫及書法風格。

字體的創作過程：

將字體在電腦軟體中打好草稿後，用描圖紙印出，再用鉛筆描繪勾勒字體，呈現帶有粗糙感的字體細節。

金農書法作品

受到清代書畫家金農的書法字啟發，設計中汲取了其沉著粗厚的字體風格，以鉛筆筆觸描繪轉化，製作出帶有詩意的「三山」二字，以此呼應展覽中每個充滿故事性的作品。「三」字和「山」字均以完形呈現，兩個字筆劃平均如矩形，對稱的字體穩如山，字體風格直接呼應主題。

交大應用藝術所創作聯展——三山

客戶：國立交通大學（現為國立陽明交通大學）

設計公司：Studio Pros

藝術指導：Yi-Hsuan Li

設計：Yi-Hsuan Li

文案：Chia-Yu Li, Juin-Ping Chen

2017 年交大應用藝術所創作聯展——三山，展出含括了視覺傳達組、工業設計組創作的作品，創作媒材豐富多元，包括產品設計、錄像藝術、書籍設計、插畫繪畫、平面設計、複合媒材等。創作者面對眼前無盡的山頭，嘗試透過各種方式思索，找尋作品與外界連結的可能，並企圖藉由各種創作形式，帶領觀者進入無盡的想像空間，打破思考的疆界，開創獨特的視覺語彙。

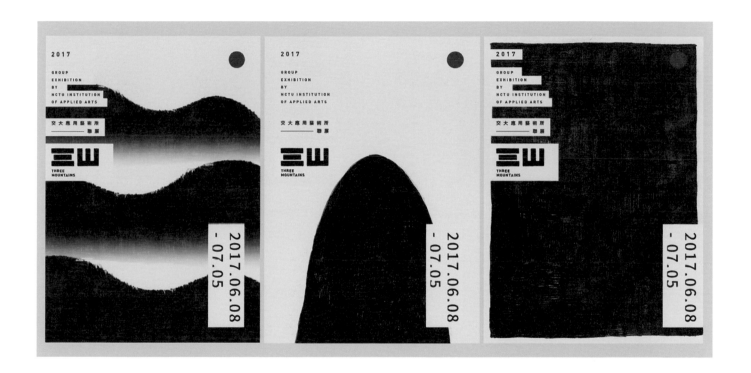

客戶需求

展覽內容多為藝術創作，不同創作者從其獨特的生命出發，建構出充滿故事性及深度的作品。整體視覺以此為導向，希望呈現出帶有深度及人文的視覺風格。

專案創作概念

3年、3月、3天，時光引領我們攀越創作的坡崖，我們在書頁中穿梭、在風景中徘徊、在影像中流動。一座山頭、兩座山頭、三座山頭，創作者的旅途有著無盡的山頭。我們在個人、作品與外在世界之間來往探看，在作品的本質、意義、行為反覆探問。漫漫旅程，我們追尋、探索、遊歷，發現創作不只是座山，也是曖昧多解的霧嵐、也是豐富曲折的旅程當下。我們總是在途中。

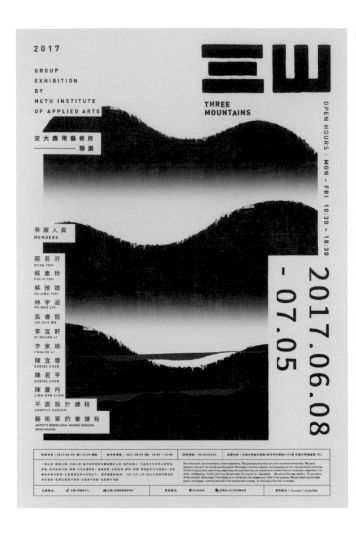

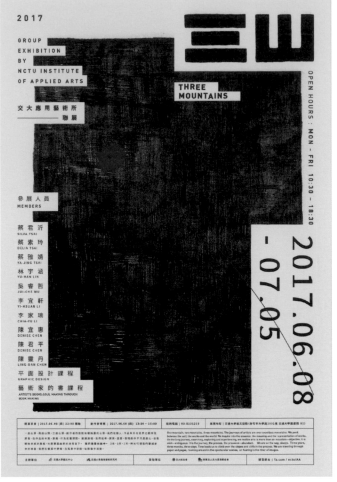

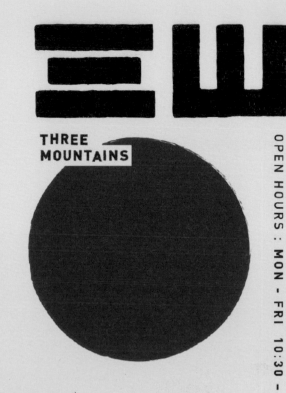

GROUP
EXHIBITION
BY
NCTU INSTITUTE
OF APPLIED ARTS

交大應用藝術所
──────── 聯展

三
THREE
MOUNTAINS

OPEN HOURS : MON - FRI 10:30 – 18:30

2017.06.08
- 07.05

參展人員
MEMBERS

蔡君沂
SILVA TSAI

蔡素玲
DELIA TSAI

蔡雅婧
YA-JING TSAI

林宇涵
YU-HAN LIN

吳睿哲
JUI-CHE WU

李宜軒
YI-HSUAN LI

李家瑜
CHIA-YU LI

陳宜惠
DENISE CHEN

陳君平
DENISE CHEN

陳靈丹
LING-DAN CHEN

平面設計課程
GRAPHIC DESIGN

藝術家的書課程
ARTIST'S BOOKS:SOUL MAKING THROUGH
BOOK MAKING

開幕茶會 | 2017.06.08 (四) 12:00 開幕　　　　　　　交通大學圖書館 B1)

一座山嶺、兩座山嶺、三座山嶺，創作者在　　　　mountains. We peek
探看，在作品的本質、意趣、行為度探按　　　representation of works.
曖昧多樣的景貌，也是豐富由拆的表現　　　untain—objective. It is
作的差度，我們在書冊中字穿，分散穿　　　always. Three years,
　　　　　　　　　　　　　　　　　　　re traveling through

主辦單位　　　　　　　　　　　　　　　m / nctuIAA

新一代的字體設計

標題字的設計概念

字體為宋體與黑體的結合體，象徵新舊時代的結合。所有字體的
筆劃都由針線縫紉構成，宋體的部分是規律的縫線，黑體的部分
則是隨意的，象徵設計的秩序和創意。

字體特點

手工縫紉

隨意、規律、混合

設計字體的工具

Adobe Illustrator、Cinema 4d

靈感

靈感來自對縫線過程的觀察，透過一針一線，物品與物品之間的
連繫變得緊密；此外，中文的「相逢」與「相縫」同音，而且都
有「串聯兩者」的含義。

配色

我們以主辦方的品牌標準色—— 黑、黃二色，作為主視覺的
配色，希望讓主辦方和展覽有更深刻的連結，讓觀眾一眼就能
看出展覽和主辦方之間的關係。

客戶：臺灣創意設計中心（現為臺灣設計研究院）　　　　　　　臺灣一年一度設計系大學生畢業設計展
設計：Parker Shen、XueLin Lu
文案：XueLin Lu

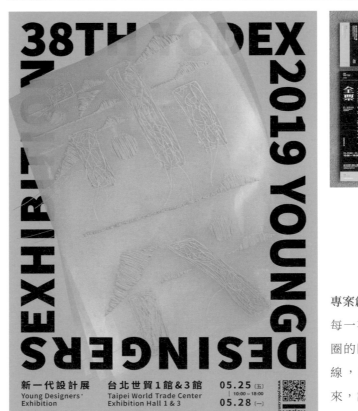

專案創作概念

每一次的相逢，都讓自己與設計圈的關係更緊密，這就像一針一線，把模糊不清的材質連接起來，讓彼此接近，讓彼此逐漸清晰並相互了解。

DEMO的字體設計

標題字的設計概念

直接從動態字體著手，因為我們想要一個總是在動的、沒有固定形態的標題字體。我們在靜態字體的基礎上加入運動模式、速度和運動效果，目的是讓所有字母都充滿動感。為此，我們從字母的中心拉扯每一個字母，但是字母只能在我們所設定的「窗口」裡運動，就像在螢幕上運動一樣。即使「窗口」改變了大小，字體也能不斷填滿窗口裡的空間。

字體特點

動態

變化、清晰、大膽

設計字體的工具

Processing

配色

為了區別於其他在展覽上陳列出來的動態設計作品，我們選用橘紅色和深藍色製作容易清楚辨識的視覺形象。

字體設計的靈感來自「動態」這個概念。

DEMO 動態設計節：一場視覺盛宴

客戶：Studio Dumbar (part of Dept) / Exterion Media
設計公司：Studio Dumbar (part of Dept)
攝影：Aad Hoogendoorn

該活動展示了來自世界各地的優秀的工作室、設計師、藝術學院，以及一群後起之秀的最佳動態設計。在阿姆斯特丹的中央火車站，80 個數位螢幕，24 小時不間斷地播放他們的動態作品。

專案創作概念

我們的設計理念是希望在公共空間中分享優秀的動態設計。火車站每天的客流量多達 250,000 人次，而 Exterion Media 公司的戶外廣告螢幕為活動提供了一個完美的舞台。我們希望透過所有的接觸點—— 從品牌形象、網站、宣傳片到主要活動，都能展現出動態設計的創新精神和創意潛力。

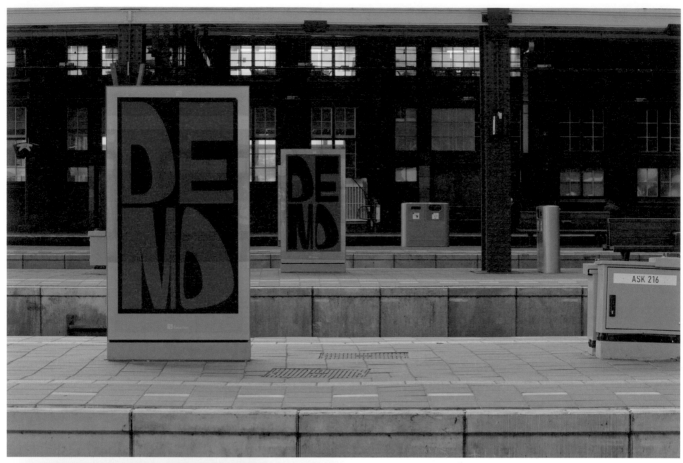

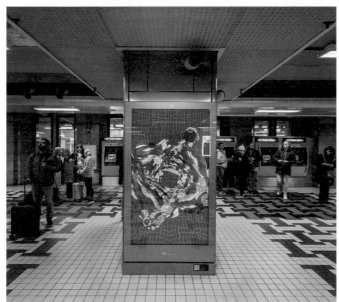

Festivals: Culture, Celebration, Food and Drink

Case Studies

作品解析

節慶：文化、慶祝、美食

Guerewol Festival 的字體設計

標題字的設計概念

設計過程中，我將字體看作非常重要的部分，因為我希望訊息能夠清晰地傳遞給觀眾。沃達貝族對男性的審美理想是高大的身材、純潔的眼睛和潔白的牙齒，男性常常轉動他們的眼球、露出牙齒來強調這些特徵，根據這種獨特的行為，標誌以一個嘴唇形狀和象徵牙齒的白色字體設計，以加深這個選美比賽的核心概念。對字體的設計和鮮亮色彩的運用增強了視覺上的對比，同時在空間上營造出深度。

設計方法

整個專案以扁平化設計手法創作，這是為了避免格萊沃爾節的特色被複雜的結構或樣式掩蓋。設計師更想將設計作為輔助元素，推廣文化特色，而不是重新定義文化特色。最重要的是，扁平化設計能在豐富的人文景觀和幾何圖形系統之間呈現一種強烈的視覺對比。

字體特點

意象

延伸、彎曲、有序

設計字體的工具

Adobe Indesign、Adobe Illustrator
Adobe Lightroom、Adobe AfterEffects
Adobe Photoshop

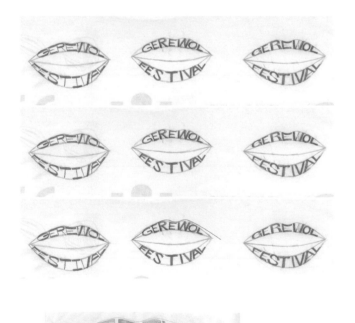

擬草圖有助於設計出最合適的網格，以及將字體填入有機形狀的最佳方式，既保證了文本的易讀性，又保留了嘴唇的外輪廓。

網格

為標誌設計網格時，設計上採用了一種有別於常規的新方法，因為字體的形態需要高度的有機性。設計師從一個真實的微笑中勾勒出了一個特別的網格，對其中的文字字形進行微調，以達到最佳的視覺平衡。

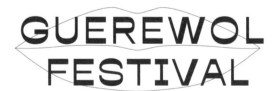

嘴唇裡的字體改造源自 Or Type 公司的 Boogie School Sans 字體，展現出一種情感鮮明的個性。與我們原本對字體設計的理解不同，這是一種反向對比字體（通常字母的豎線較粗，這一種則是橫線較粗）。透過打破常規，這個專案裡的字體也寄寓著打破社會刻板印象的含義，鼓勵人們以積極愉快的心態活在當下。

格萊沃爾節

設計：Kenneth Kuh
插畫：Kenneth Kuh
攝影：Kenneth Kuh
文案：Kenneth Kuh

格萊沃爾節是非洲沃達貝游牧部落一年一度的求愛儀式和選美比賽。男性競爭者穿上精緻的服裝，用顏料化上濃妝，連續數小時歌唱、跳舞，以此引起年輕女性的注意，期待在活動中找到愛情。活動主題為了創造一個更加融洽與身臨其境的體驗，同時讓世界一窺沃達貝人的獨特文化色彩。

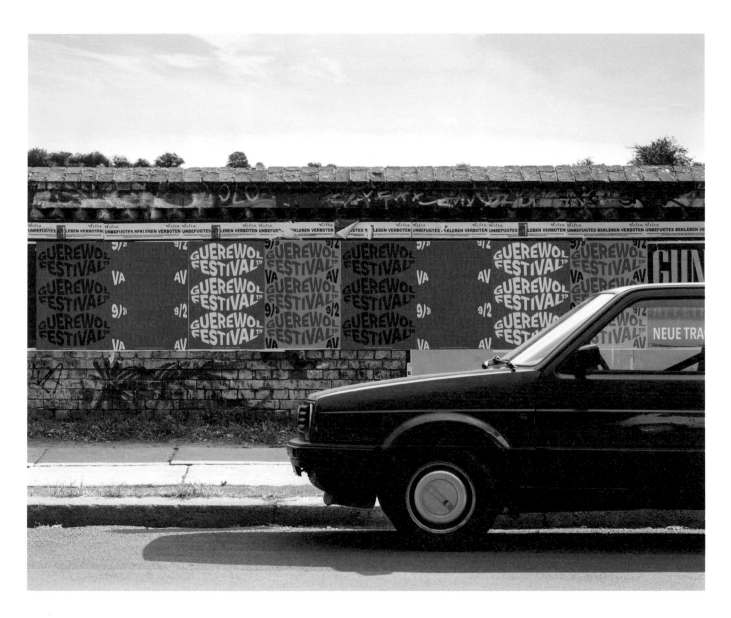

專案創作概念

強調「愉悅」的本質，讓快樂成為整個部落的一部分，這個想法被進一步拓展變成了一個好客的微笑，一個歡迎的標誌。「盛裝打扮、化妝、用表演吸引異性，尋找愛情、婚姻或僅僅一個熱情的單身之夜」是該設計的靈感，旨在創造一次為期七天、沒有社會刻板印象或道德束縛、在短暫的休憩中解放每個人靈魂的體驗。

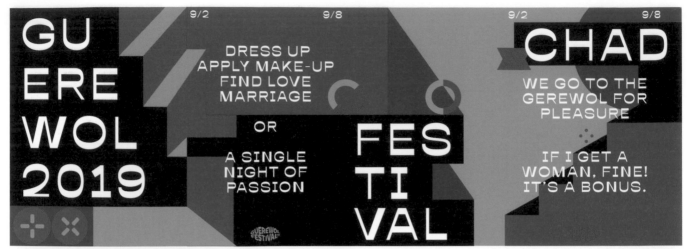

配色

配色的靈感來自沃達貝人在活動開始前,所塗畫的傳統臉部彩繪。彩繪的顏料由天然原料製成,參與者將臉部彩繪當作一種吸引女性的面具。每一種顏色代表著貫穿於人們身體中,和整個節慶過程裡的不同能量:綠色代表自然,黃色代表土地,橘紅色代表快樂,藍色代表超自然力量。這些色彩突出了活動特色,同時提醒人們不要忘記這些生命的關鍵屬性。

印刷

大部分宣傳素材使用了噴墨印刷,以確保最佳的視覺輸出。因為配色為 RBG 三色數值組成,而雷射印刷機只能進行 CMYK 四色印刷,因此在選擇輸出選項時要注意這一點,否則成品顏色會不準確。

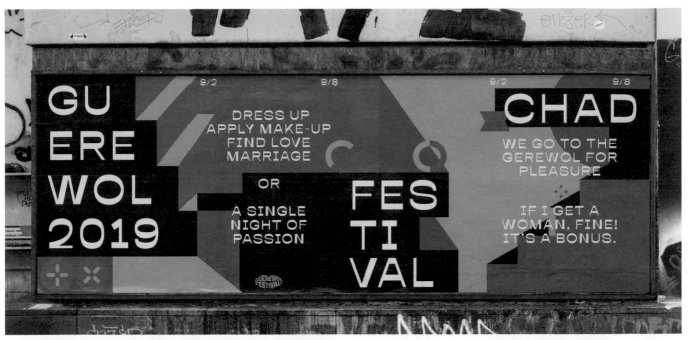

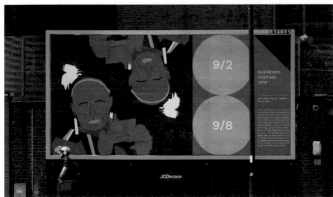

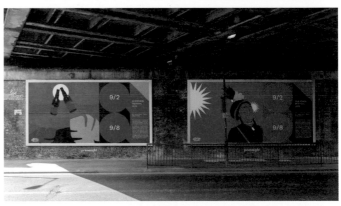

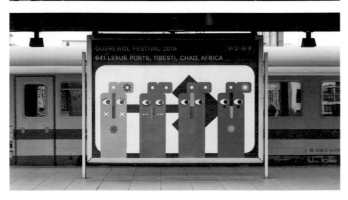

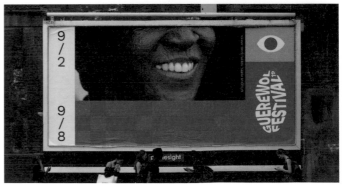

「OH, HAPPY. SO, HAPPY.」的字體設計

標題字的設計概念

字體的設計靈感源自「快樂的聖誕節」這個概念。現代的平面圖形描繪強調了根植在人們記憶深處的「快樂聖誕」世界觀,透過「快樂」這個通用的關鍵詞,體現年終假期令人振奮的情緒。

字體特點

幾何拼接

繽紛、快樂、新穎

設計字體的工具

Adobe Illustrator

OH. HAPPY.
SO. HAPPY.

每一個字母的字形都由平面化的幾何圖形構成,傳遞著歡樂的節日氛圍。

christmas 2018

品牌標誌上方的字體「Christmas 2018」沿襲了歐洲經典字體的風格——哥德體,一種常見於歐洲傳統節日的字形。

配色

色彩以聖誕節中常見的紅色和綠色為主。透過明度的調整和黑色的點綴,整個視覺效果得到了提升。

專案創作概念

不管是家人、戀人還是街坊鄰居,每個人都會度過聖誕節。既要感受愛,也要愛自己,正因有各式各樣的愛,我們才在這裡。也正因在這裡,這個時刻才會到來。

來吧,開始準備「Happy」吧!

迎接節日慶典的欣喜若狂,用每個人都擁有的「Happy」概括。在這個節日慶典中,思索將來的事,和快樂的、未來的心情,以及尋找禮物的心跳,為準備派對而興奮不已。會讓人聯想到讚美詩和祝福的語句,直接表達聖誕節平靜的快樂感。

聖誕宣傳活動「OH, HAPPY. SO, HAPPY.」

客戶：株式會社 PARCO
藝術指導：GOO CHOKI PAR
設計：GOO CHOKI PAR

株式會社 PARCO 於 2018 年展開的聖誕節宣傳活動，邀請由淺葉球、飯高健人、石井伶三人組成的設計組合 GOO CHOKI PAR 擔任藝術與影像指導，製作海報宣傳廣告。與本次活動連結的聖誕店鋪演出也將在全國的 PARCO 各店依次展開。

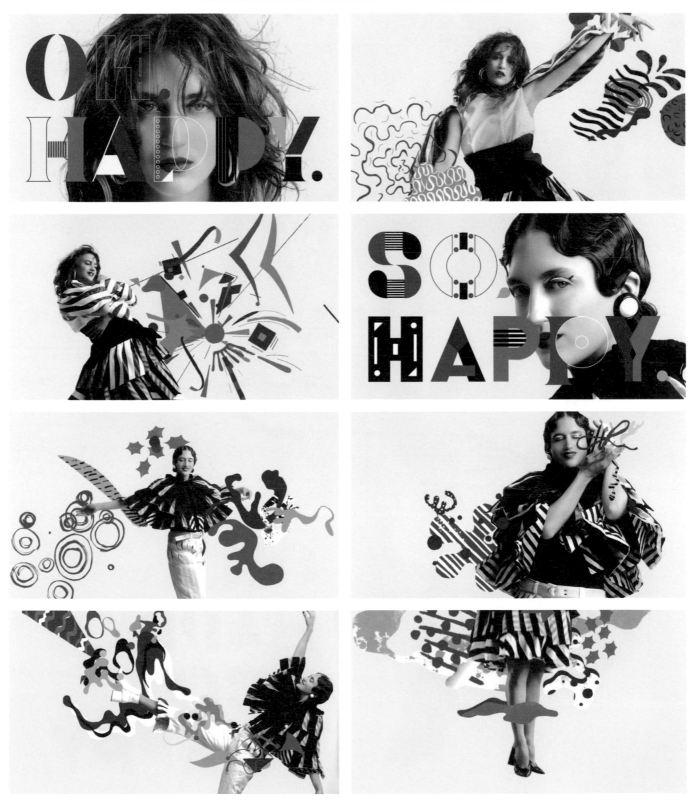

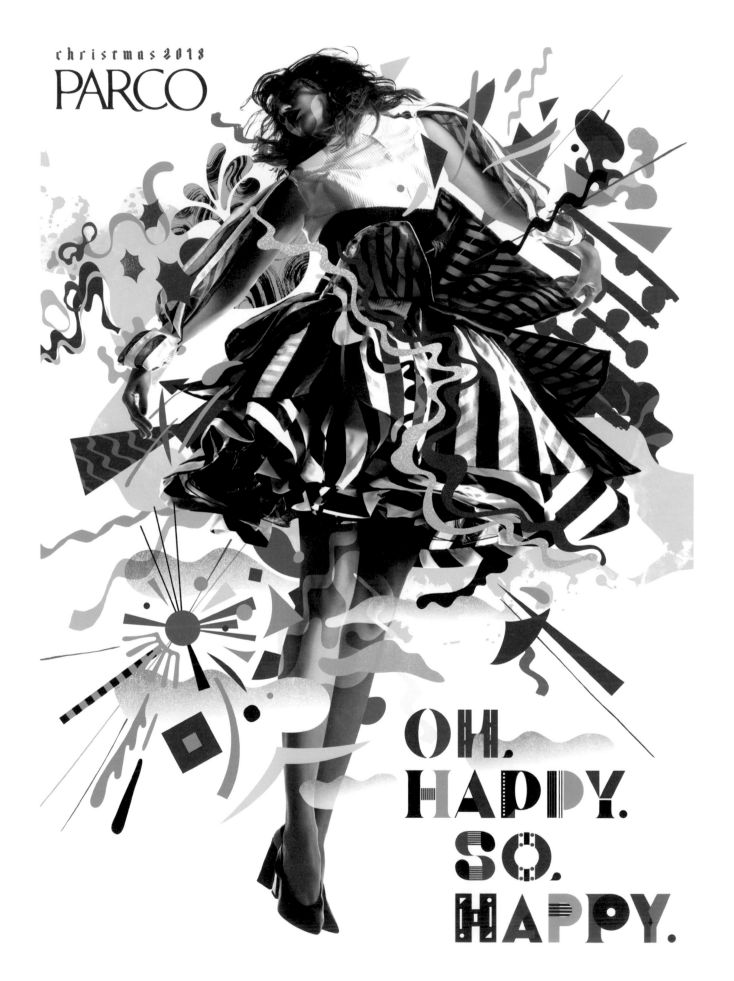

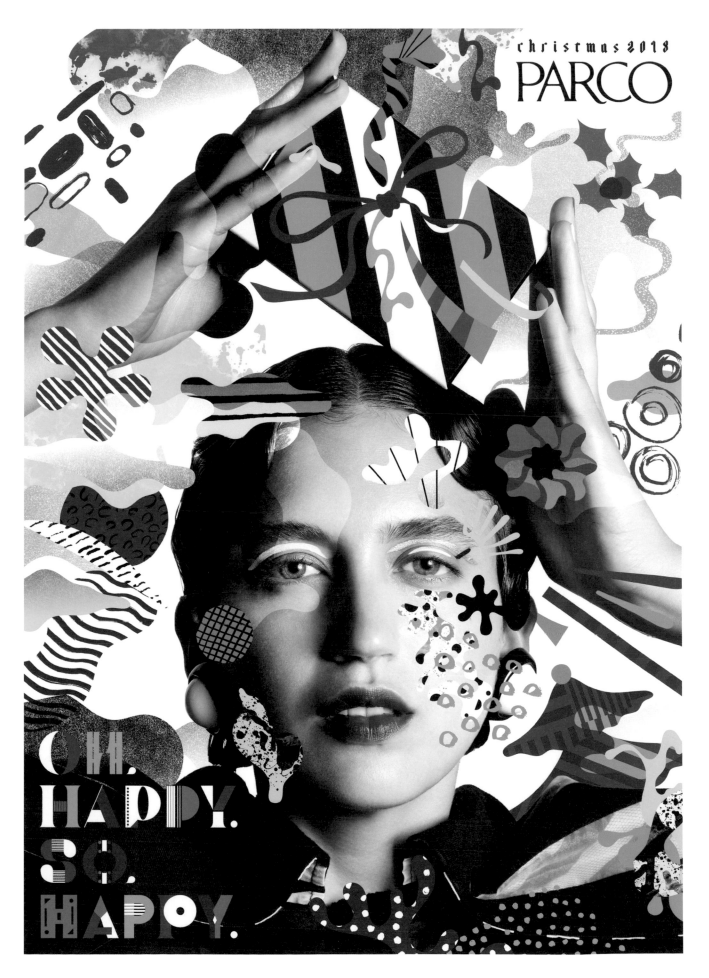

獨立咖啡節的字體設計

標題字的設計概念

每一家咖啡店都有一個專屬的郵票。從一家店到另一家店,顧客可以用一個特製的咖啡通行證收集所有郵票,這本通行證也包含了活動訊息以及參與活動的咖啡店名單。因此,ESH gruppa 的設計師 Katya Daugel-Dauge 創作了一款名為「DD Grotesk」的字體,該字體的形態和幾何形狀的郵票搭配起來非常合適。

字體特點

無襯線

圓潤、清晰、幾何

設計字體的工具

Adobe Illustrator

DD GROTESK

АБВГДЕЁЖЗИЙК
ЛМНОПРСТУФХ
ЦЧШЩЪЬЫЭЮЯ

абвгдеёжзийк
лмнопрстуфх
цчшщъьыэюя

1234567890

配色

為了讓整體設計在網頁以及印刷上完美呈現,該設計的配色由紅色、粉紅色、黑色、白色四色構成。

獨立咖啡節

客戶：獨立咖啡節（主辦方）

設計公司：ESH gruppa

藝術指導：Valeriy Kozhanov、Stefan Lashko

視覺設計：Maria Dulova

字體設計：Katya Daugel-Dauge

為期兩週的獨立咖啡節，莫斯科六家最好的咖啡店在這裡提供了特別的品嚐餐單，目的是讓更多人熟悉精品咖啡。每家咖啡店都提供三種飲品——義式濃咖啡、卡布奇諾和一種特殊的飲品，以展示他們獨特的製作方法。

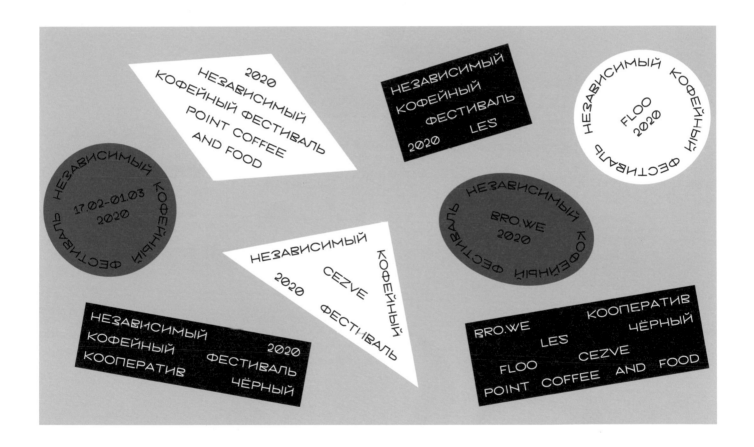

專案創作概念

活動的視覺形象將所有咖啡店融合一起，代表了實現聯盟的理念。

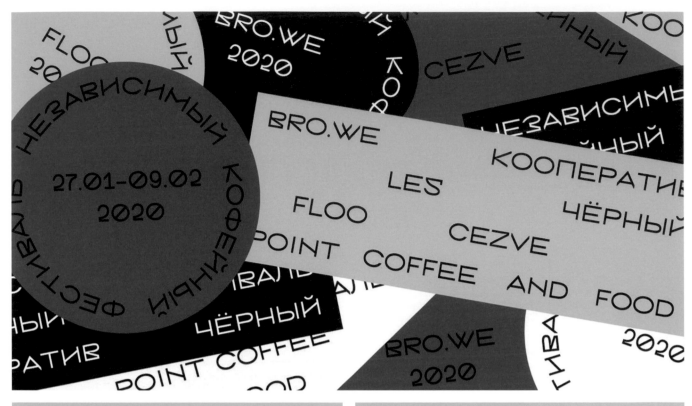

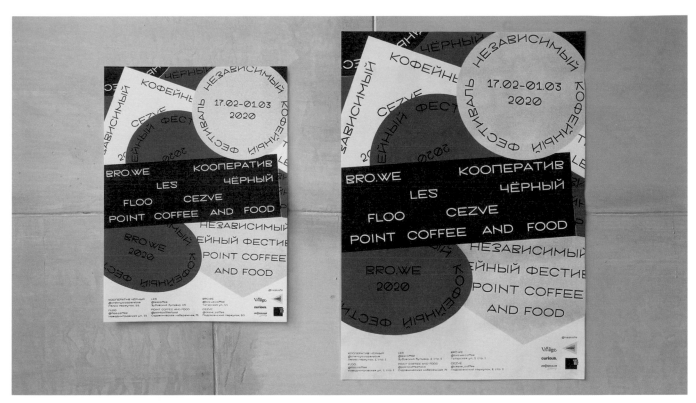

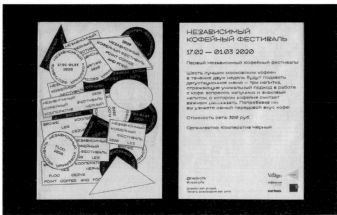

活動通行證（正面、反面）

印刷

海報和小冊子是用自己工作室的單色疊印孔版機
（Riso）製作的。

ÁNIMA的字體設計

標題字的設計概念

「Ánima」意為靈魂和生命。字體的設計概念是從這個詞中提取出一個視覺形象，而設計師的想法是製作一些可以被視為生命元素的圖形。這就是為什麼標誌本身包含兩個角色人物，而且在設計裡混合了臉、眼睛、手和字符的形狀。這個概念也可以被概括為「萬物有靈」，即賦予不具有生命的事物生機。從這個意義上來說，這些字母透過添加上有靈性的臉或眼睛等元素，而變得富有活力、栩栩如生。

字體特點

塗鴉

獨特、生動活潑、 手繪感

設計字體的工具

Adobe Photoshop、Adobe Illustrator

Adobe After Effects

單詞「ÁNIMA」中的兩個「A」是標題字中最有趣的部分，這個字母的形狀很適合製作成一個簡單的小人兒。在後來的宣傳短片中，這兩個小人兒也得到了很好的運用。

擬人化的「A」增添了字體的趣味性

配色

黑色的顏色代碼為 #221e1e，白色的是 #f6f5f1。

黑、白、灰色的搭配營造了一個具有視覺衝擊力的塗鴉效果，強烈的黑白對比就像德國表現主義。基礎的黑色和白色並非純黑色或純白色，而是一種「平面印刷」色。

客戶：FESTIVAL ÁNIMA（節日主辦方）

設計公司：Nahuel Bardi

設計：Nahuel Bardi

插畫：Nahuel Bardi

攝影：Florian Krumm、Marcus Bellamy、Peter Sjo

文案：Nahuel Bardi

活動中宣傳關於實驗與互動的視聽產品。

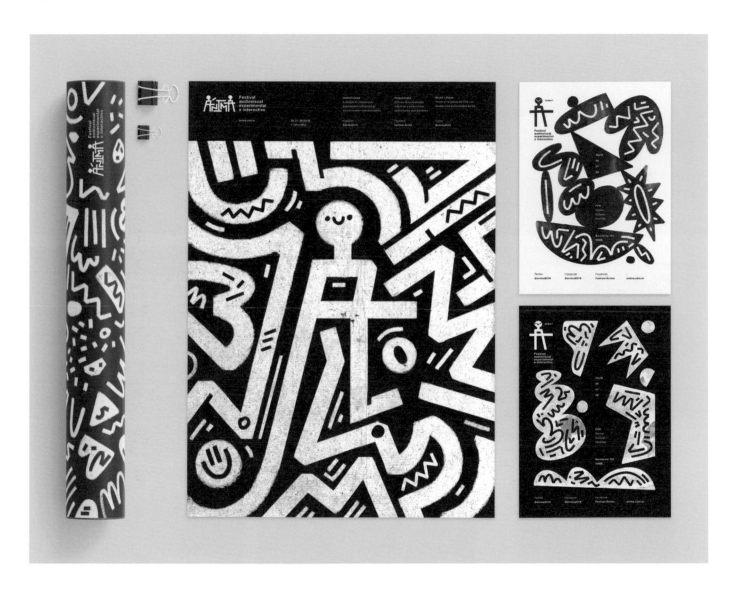

專案創作概念

此專案的重點是活動標誌的創建，設計時試圖在標誌上混合插圖與文字設計。完成標誌設計之後，整個平面視覺大部分是基於凱斯·哈林（Keith Haring）、巴斯奎特（Basquiat）、斯坦利·唐伍德（Stanley Donwood）和羅傑·拜倫（Roger Ballen）等人的作品而製作。所有的訊息文案則以一種明顯的瑞士風格排版，這與那些看上去像是嫁接一般，組合在一起的圖案和插畫字母形成了對比。

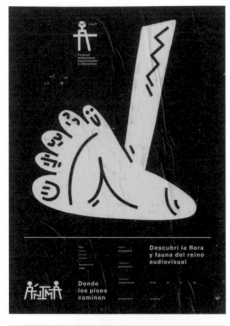

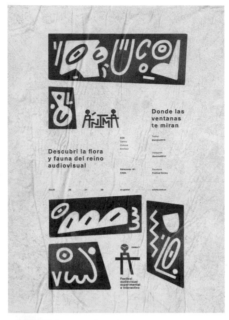

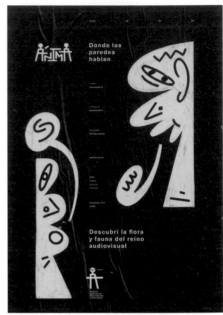

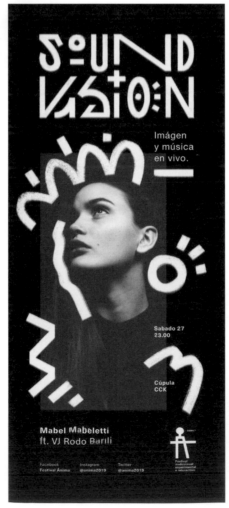

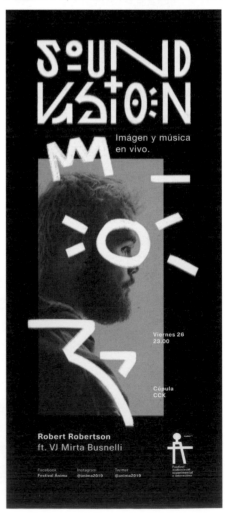

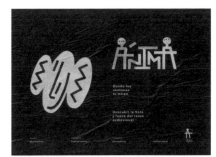

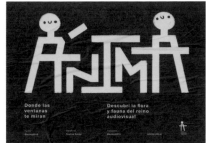

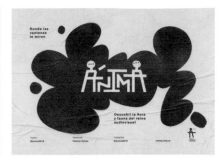

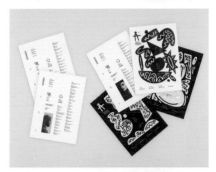

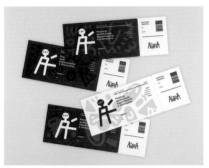

野臺繫的字體設計

標題字的設計概念

非設計字體，這是書法家創作的字體。「野臺繫」是結合在地食材與文化共同營造的一種另類飲食形式，因此書法字體必須體現出當代感與設計內涵。以隸書作為基礎字形，同時混合了漢簡的自由書風，字體傳達了具有東方人文的藝術精神，襯托出活動的主題意象。依據設計整體視覺的協調性，黑色被用於活動標題字的呈現。

字體特點

書法

東方藝術、樸實工整、獨創

設計字體的工具

手寫（書法字）、Adobe Illustrator（英文字體）

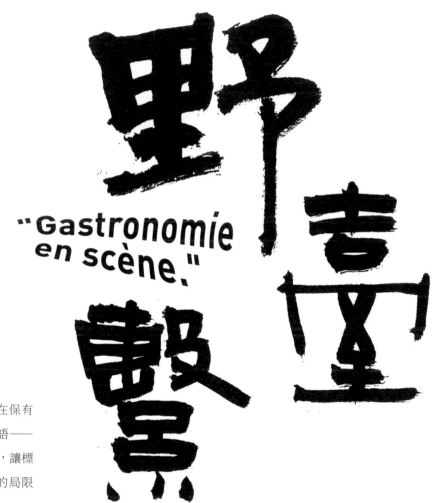

因為書法字體在運用上會有些限制，我們在保有書法字本身的特色基礎上，加上了法文標語——Gastronomie en scène（意為美食登場），讓標誌字體在整體上更有識別度，減少運用上的局限性。

配色

參照台灣早期的茄芷袋，藍色、綠色、紅色為主要色彩，這三色各具含義：

藍天—— 農業時期野外看戲和用餐的情景。

綠地—— 台灣風土，認可屬於自己的根。

熱鬧—— 人情味／在地元素與職人聯手創作，台灣料理文化的一場饗宴。

總的來說，就是「天、地、人」緊緊相繫的展現。

野臺繫中台灣餐酒會

客戶：野臺繫中台灣餐酒會
設計公司：兩隻老虎設計工作室
創意指導：余岱官
藝術指導：余岱官
設計：汪平、高懷瑾
書法題字：蔡崇三
攝影：張世平

「野臺繫」是由一群來自各界職人們組成的團體，期望以各自的專業穿針引線，並以熱情奉獻的心意，將在地的各種元素結合，量身打造「在地饗宴」。
在南投頗具觀光特色的南投酒廠舉辦為期兩天的限定餐酒會，選用來自中台灣（中、彰、投地區）的在地農產品，例如南投黑豬、峨眉雞等；餐具則選用南投市千秋陶坊的陶藝品；英雄餐廳、AKAME 餐廳與天才餐飲集團等廚房團隊，運用高超的烹調手法，聯手設計一整套在地特色菜餚，並搭配在地飲料。

客戶需求

在設計方面，客戶並沒有明確的要求，因此由設計總監與活動的主辦者建議、討論專案方案。

專案創作概念

整體視覺設計與推廣本土農產品的活動目的相呼應，呈現了台灣的草根精神和充滿力道的感覺，就像那些腳踏實地、默默奉獻的在地職人們。
主概念是台灣的在地元素——茄芷袋，從前的農村生活裡，農人使用茄芷袋裝著各種與農耕相關的物品：工具、作物、食物等，茄芷袋與生活、土地食材、人都有著深切的聯繫。

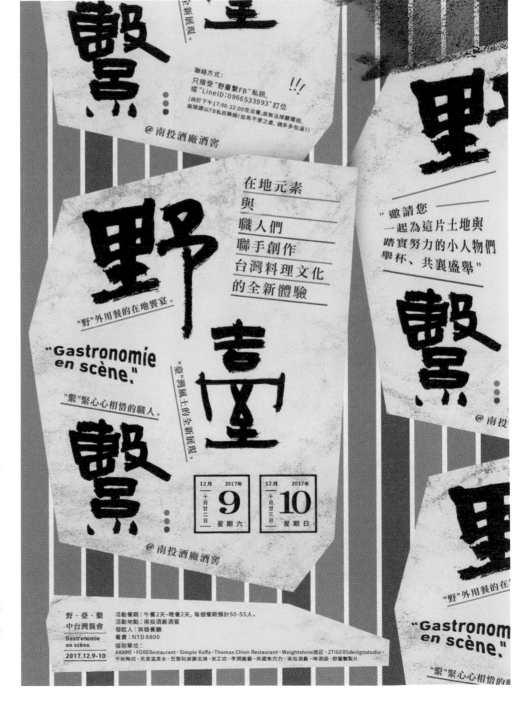

印刷與素材

所有宣傳素材都是透過紙質材料製作，且無開版的數位印刷，符合主題氛圍，

體現了台灣的古早味，有質感但不過度精緻。也因為這是一個比較高檔的餐酒

會專案，設計上採用了 420 磅重的厚卡紙製作餐券，以呈現高質感。

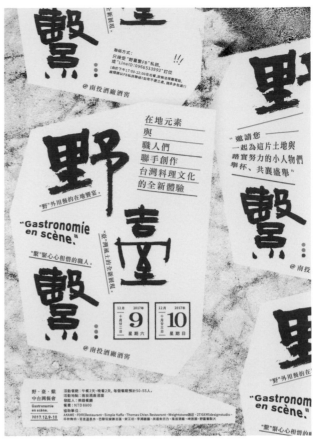

Campirano的字體設計

標題字的設計概念

帶有魚尾形狀的襯線字體模擬了墨西哥的鄉村感，以及一種類似
馬戲團的氛圍，反映出節日的樂趣，和墨西哥充滿活力的一面。
以當代手法設計的經典墨西哥式的文字排版，向廣大來賓——
無論是當地人還是外國遊客，展示活動的風采。

字體特點

襯線

粗厚、魚尾狀、圓潤、個性

設計字體的工具

紙、鉛筆、數位板、Adobe Illustrator

FESTIVAL

CAMPIRANO

28 ABRIL

2018

靈感

靈感來自墨西哥鄉村地區常使用的字體和典型的手繪街道標誌。
與馬戲團或嘉年華式的印刷風格互相配合，表現出活動的節慶感。

紙和鉛筆是我們用來探索不同形狀的圖形和可能性的主
要工具。在繪製草圖之後，我們利用數位板，將我們的
設計構思變成現實。

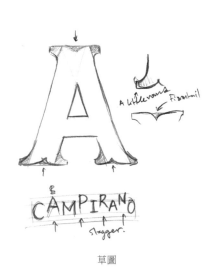

草圖

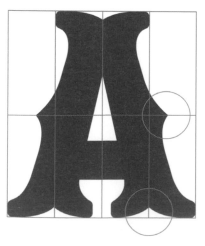

網格細節圖

客戶：Campirano Festival
設計公司：Heavy
設計：Lane Cope, Sofia Vargas, Rodrigo Mercado
插畫：Lane Cope
攝影：Sofia Vargas
文案：Heavy

康皮拉諾節是墨西哥洛斯卡沃斯的音樂美食節。音樂、酒和食物是好時光的重要因素，在這個節日上，聚集了洛斯卡沃斯的當地人和其他外國友人，這裡有著名的拉丁廚師製作的菜餚，和一些產自最好的地區的葡萄酒和墨西哥流行藝術家的演出。

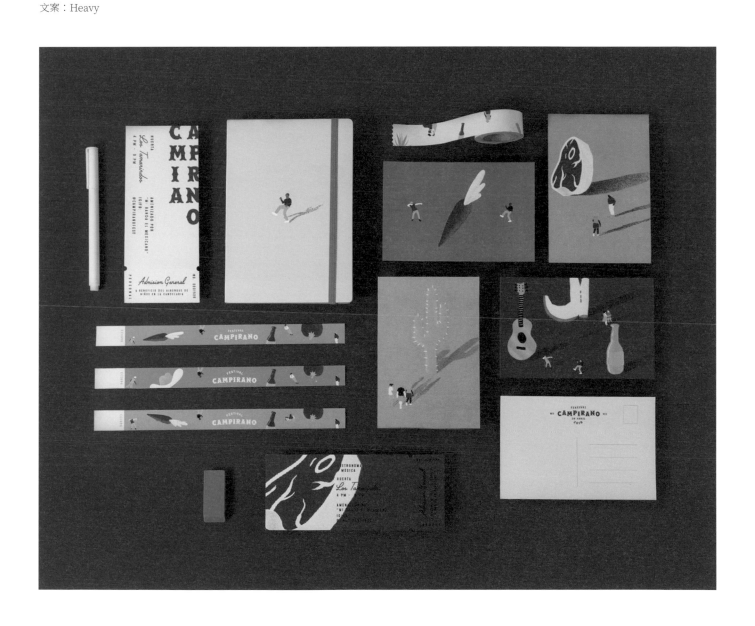

客戶需求

針對熱愛美食、音樂和酒的年輕人，為這個節日制定一個品牌戰略和視覺識別，確定宣傳策略、文案，以及根據插圖和定製字體，並設計一個生動的視覺形象和周邊產品，包括文具、海報、紀念物、門票、制服等。

專案創作概念

以一種現代手法詮釋墨西哥的傳統民俗：我們繪製了代表經典的墨西哥食材、樂器、酒，以及正在舞蹈與享樂的人們，呈現一個充滿歡樂、鮮活氛圍的平面世界。

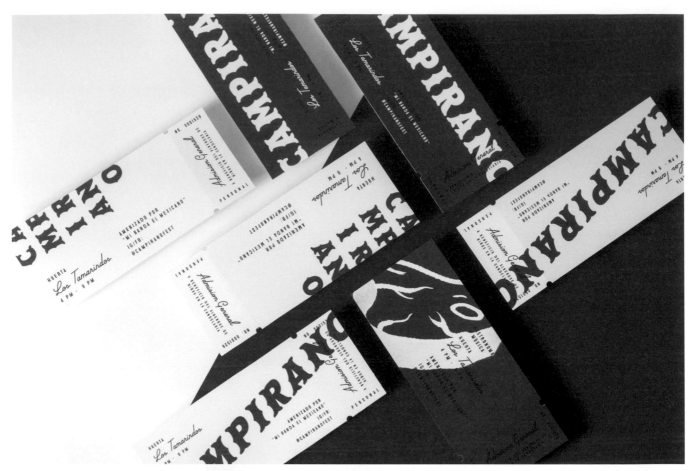

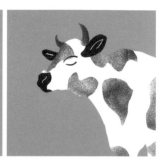

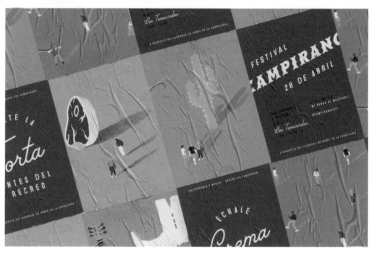

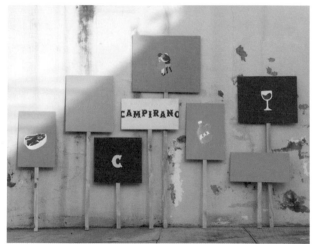

配色

對於這個品牌，我們決定使用六種不同的顏色體現靈活性和活力。紅色和奶油色為主要的標準色系，還有藍色、粉色、綠色和黃色是用於插畫中的疊加色。

紅色是一種明亮的顏色，能使人想起生活、樂趣、食物和美好的時光。奶油色則是溫暖的，體現出品牌中的人文元素。

印刷

海報、票券和一般文具使用了數位印刷，如手提袋和 T 恤之類的周邊紀念品則採用網版印刷。

拉丁美洲設計節的字體設計

標題字的設計概念

我們希望利用簡單的色彩和文字排版，讓活動和觀眾產生互動。

字體特點

斜體

簡單易讀、大膽前衛

設計字體的工具

Cinema 4D、After Effects、Adobe Illustrator

字母的邊緣被延伸成銳利的尖角，如閃電般的造型不僅增強了視覺衝擊，同時也體現了前衛、大膽和創新的設計意味。

標題字如閃電的造型。

LATIN AMERICAN DESIGN FESTIVAL

字體 Druk Text Wide Super

標題字採用了一款名為 Druk Text Wide Super 的字體。

Druk 字體被扭曲和傾斜排列，就像站在一個立方體的一面，從而體現「立方體」的概念。

拉丁美洲設計節

客戶：拉丁美洲設計

設計公司：IS CREATIVE STUDIO

創意指導：Richars Meza

藝術指導：Richars Meza

設計：Rommina Dolorier、Richars Meza

拉丁美洲設計節是拉丁美洲最重要、最有影響力的設計節，一系列的講座、研討會和拉丁美洲設計大獎頒獎典禮在節日上舉行。

專案創作概念

為慶祝拉丁美洲設計節成立四周年，我們提出了「立方體」的概念，在設計上以不同的視角傳達出活動的內容。為了給觀眾傳遞正能量，我們選用了平面設計中最常用的兩種顏色——紅色和黑色，並結合兩款字體，設計了所有活動素材。

設計難點

要在有限的預算和時間內做出視覺強烈的設計。

配色

色彩以紅色和黑色為主。

印刷

平版印刷。

Sneakertopia的字體設計

標題字的設計概念

一目了然的標題字設計分為上、下兩部分,代表著兩個相碰撞的
世界:上半部分是有關球鞋的元素,用料、質地、圍繞可循環利
用素材的創新。下半部分代表塗鴉世界和塗鴉方式,兩部分相互
融合。

該字體的創作靈感來自籃球、滑板、饒舌文化、塗鴉文化。

字體特點

圖形化

都市、獨一無二、朝氣、充滿活力

設計字體的工具

Adobe Illustrator、Adobe Photoshop

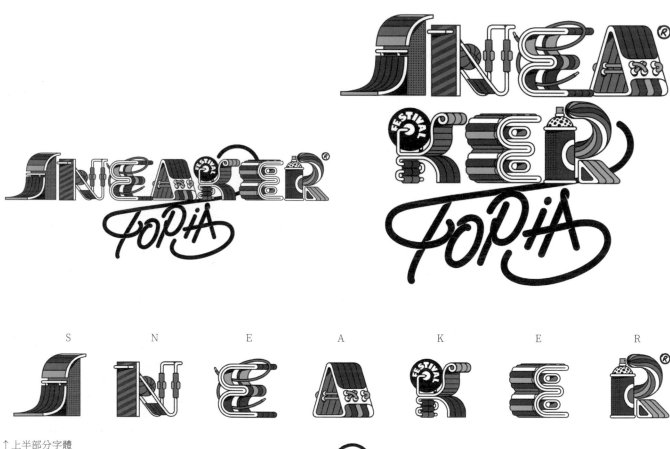

↑上半部分字體

下半部分字體 →

配色

復古色調,同時隱含對未來的幻想。我們試圖傳遞出一些爆裂式
的、迸發式的、讓人目不轉睛的東西。

客戶：Sneakertopia Festival

設計公司：Franca Studio

藝術指導：Julian Ardila

設計：Julian Ardila

插畫：Julian Ardila

文案：Daniela Martínez

Sneakertopia 可以說是拉丁美洲城市中最大的、專以球鞋為主題舉行的節日。節日上，球鞋、潮流文化、音樂、藝術、體育和科技融合在一起，精彩絕倫。

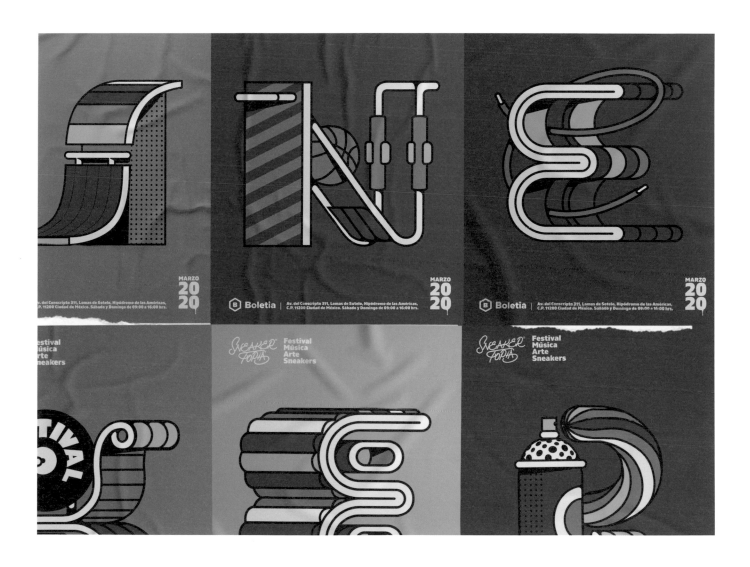

專案創作概念

我們的設計策略是創作一個代表球鞋文化的標誌，它需要既有搞怪風又親切的元素。因此，我們把20世紀、80年代和90年代的風格元素結合在一起，在那些黃金年代和現今的新風潮之間建立起一種情感共鳴。總而言之，它是經典、潮流以及珍貴的象徵。

設計難點

每一個字母都是以球鞋文化的歷史為依據設計。例如，「S」是對滑板界（skateboard）的致敬，而「K」是音樂影響。透過每一個字母，你可以找到籃球、饒舌、塗鴉和球鞋的不同元素。

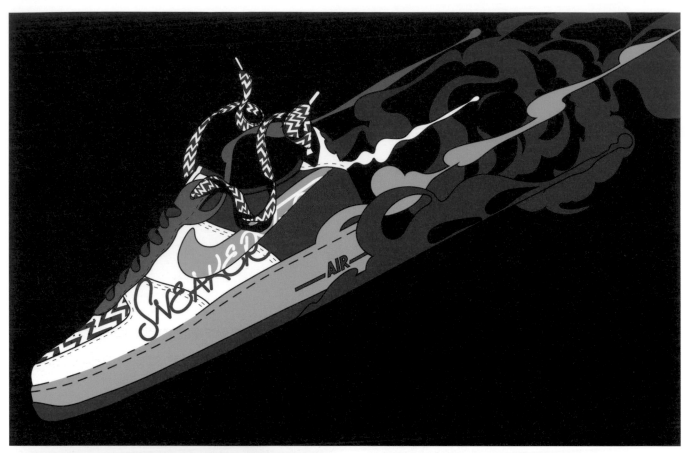

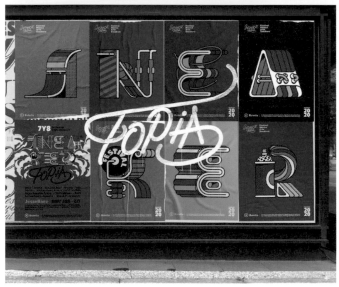

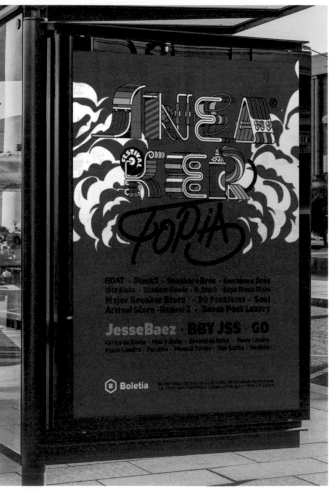

印刷

印刷素材有貼紙、琺瑯別針、通行證、鑰匙扣、腕帶、購物袋、
T恤。

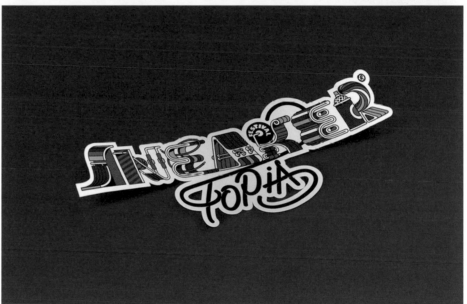

「2018」的字體設計

標題字的設計概念

我們製作了一個平面圖形系統，其中包含了數字「2018」的無數個版本，以展示加泰羅尼亞文化那些最獨特的畫面。這個標誌字體是這一切的綜合。

字體特點

多樣性

豐富、數字化、趣味

設計字體的工具

Adobe Illustrator

標誌

Any del
Turisme Cultural

圖形系統

圖形不同排列的方式

圖形設計成字體的網格圖

配色

各種各樣的色彩代表著加泰羅尼亞文化的多樣性。

客戶：Generalitat de Catalunya

設計公司：Pràctica

設計：Pràctica

作為政府促進加泰羅尼亞旅遊業計劃的一部分，文化成為2018年市場交流的主要焦點，滿足了代表和鞏固該地區的文化遺產的需求。

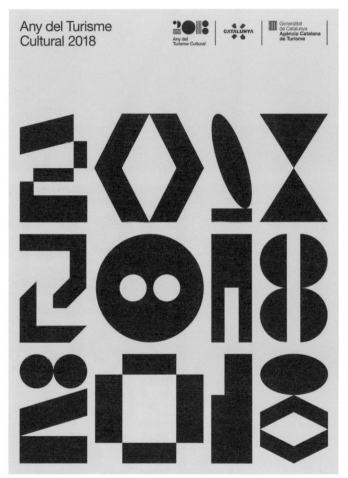

客戶需求

客戶的要求是設計2018年加泰羅尼亞文化旅遊視覺識別。

專案創作概念

文化的多樣性不可能在單一的影像中表現出來。基於這個前提，我們避免了塑造具象的世界，而是用一個抽象的宇宙表現這種多樣性。

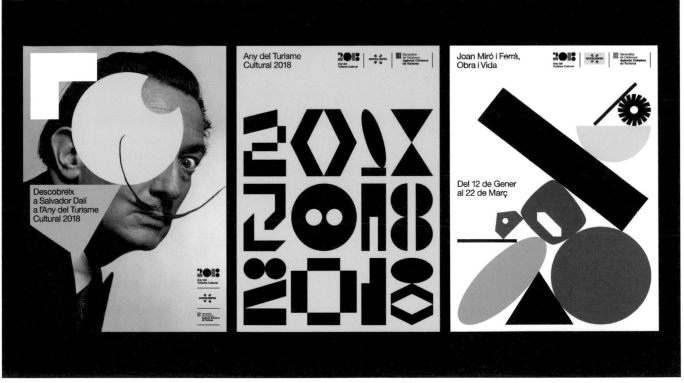

屏東 ya!的字體設計

標題字的設計概念

書法中的撇捺筆劃、勾勒手法與黑體相融合，讓字體在厚實中
還保有幾分趣味。

字體特點

襯線

厚實、圓潤、活潑

設計字體的工具

Adobe Illustrator

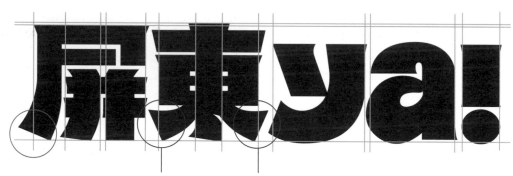

在黑體字形的基礎上加入的襯線，不僅讓字體充滿書法字的運筆感，還增添了東方書法的韻味。

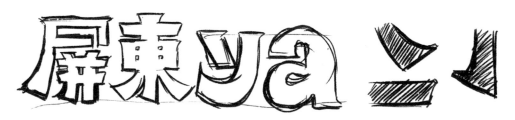

字體設計草圖。

配色

色彩以藍、綠、紅色為主。

其中，藍色是為了呼應展覽以河流切割採集範圍的分區方式。

客戶：蚯蚓文化
設計公司：Cheng Chieh Sung
設計：宋政傑
插畫：宋政傑
攝影：洪子傑

將本土的特色進行文物採集，推廣屏東當地特色，吸引更多人參觀是展覽「屏東 YA!」的舉辦目的。展覽中，所有屏東景點的名稱都被去除了，只剩下空白。這些被模糊的區域界限表達將已知的答案轉成未知和空白的概念。策展人試圖透過這樣的方式，讓前來參觀的觀眾像孩子般重新了解屏東、體驗屏東；並透過當地人的角度敘述故事，期待以轉換不同的視角方向，表現當地故事與族群文化特色，呈現出屏東多彩多姿的樣貌。

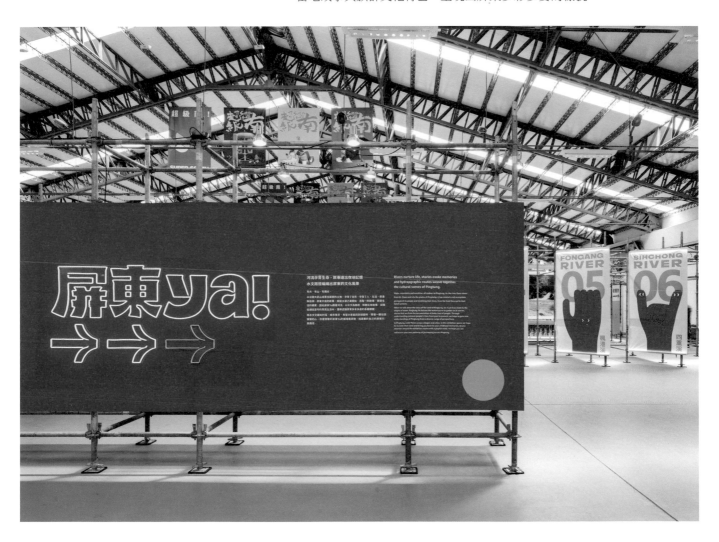

客戶需求

視覺設計需要符合當地文化。

設計難點

由於文物採集較難，導致設計師真正看到展覽品時已是展覽的後期，因此花了許多時間討論專案本身，這是專案最大的難點。此專案只有一個人執行，真正執行時間大概為兩個禮拜。

專案創作概念

屏東是一塊分為六個族群的土地，遊客以一個外來客的角度探索展覽內容。主視覺中使用觀光客最常使用的手勢「YA」，加上了一些超現實的幽默。門口共有七道門，不同的手勢代表著屏東的七段流域、七種人，並將圖樣分成七種，講述七種關於屏東的故事。因展場為開放式展場，外牆則以指引性和功能性較強的圖樣為主，引導觀眾走向正確的入口。

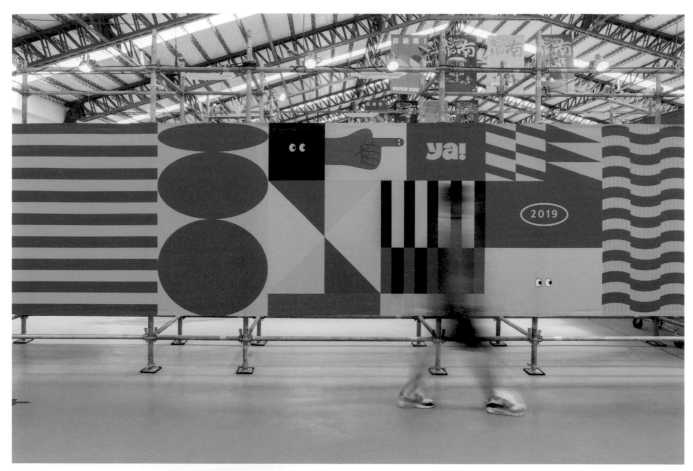

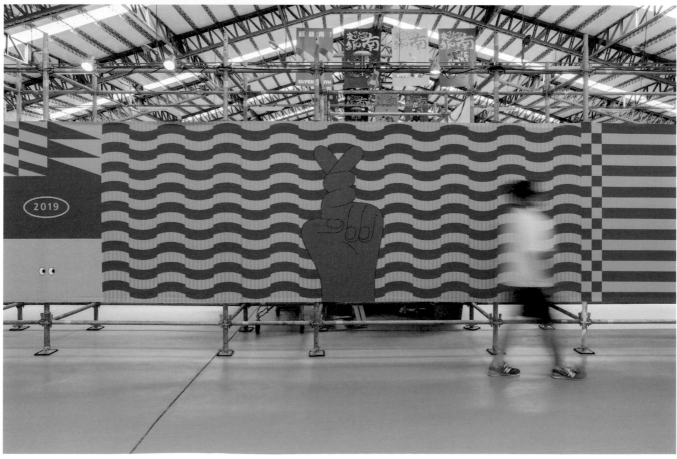

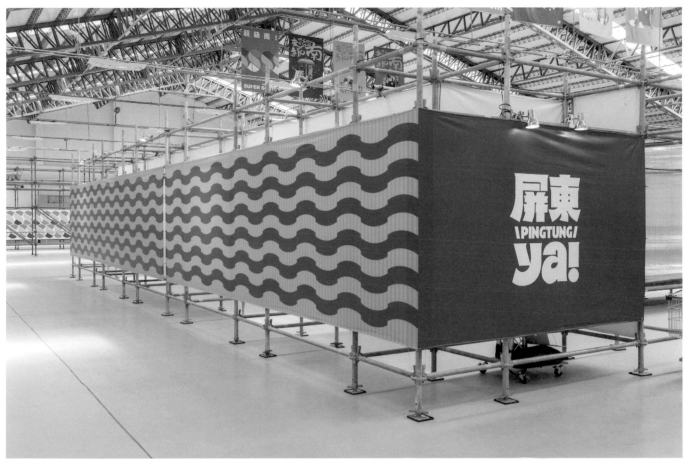

Rest Forest的字體設計

標題字的設計概念

中文字中，「木」是樹的意思，而只要把「木」字寫兩遍或者三遍，就會變成「林」或者「森」，我們對此感到很有趣。於是我們選用由 Dries Wiewuters 製作的 PEP 字體，透過拆解和重組，設計出標題字「木、林、森」，把它們運用在鐵路標誌上。

字體特點

重組

幾何、穩重、柔和

設計字體的工具

Adobe Illustrator

PEP 字體也同樣運用在活動名「Rest Forest」的設計上。使用立體組件拆拼文本是本次設計的一大難點。不過，因為這款字體本身就是由幾何形狀組成，所以很容易解決這個問題。寫著訊息的幾何形立體組件被用於場地的各處，包括標示牌、桌子、銷售攤位等。

設計步驟：透過 Adobe Illustrator 拆解字體，並將訊息文本寫在拆下來的組件上，製作現場的標示牌。

配色

選擇在韓國鐵路標誌上常見的顏色——橙色、灰色以及森林的顏色——綠色，橙色和綠色總是一組非常好的色彩搭配。

綠色：Pantone 342U 印刷品／Jokwang FEG063 標識牌及組件（塗漆）

橙色：Pantone 811U 印刷品／Jokwang FEG036 標識牌及組件（塗漆）

灰色：Pantone Warm Gray 1U 印刷品／Jokwang FEP413 標識牌及組件（塗漆）

Rest Forest 憩息森林

客戶：首爾女子大學、Nowon 綠色大學城
設計公司：Studio Kimgarden
藝術指導：Kangin Kim、Yunho Lee
設計：Kangin Kim、Yunho Lee、Daesoon Kim（特邀成員）
3D 設計與製作：Zero-Lab
專案策劃：Yunho Lee、Chae Lee（首爾女子大學）
音樂會策劃：Kayeong Lee（特邀成員）
攝影：Kangin Kim、Daesoon Kim

首爾不再使用的舊鐵路及周邊地帶被改造成了公園，公園四周均為森林。 「Rest Forest」就是在這裡舉行的活動，首爾市民可以在森林裡享受各式各樣的手工作坊、跳蚤市場和音樂。同時，該活動也是首爾市的文化專案之一，由首爾國立科技大學、首爾女子大學、三育大學和首爾蘆原區綠色大學城共同發起。

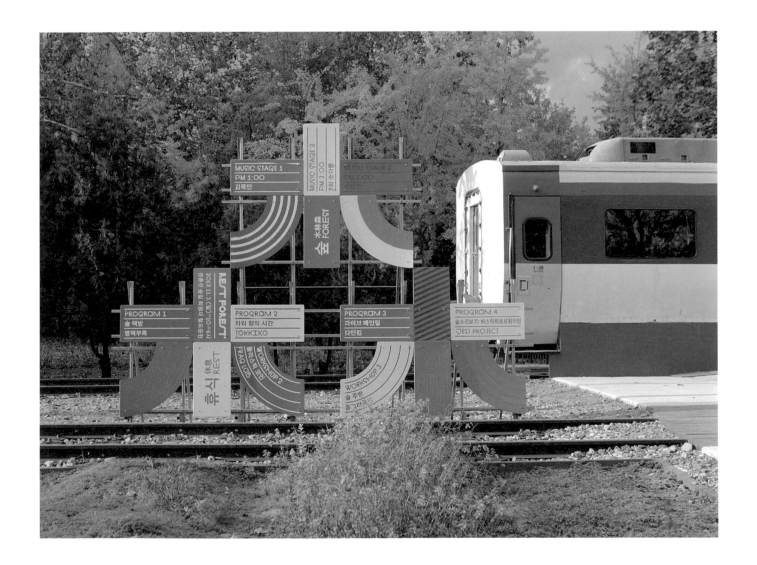

客戶需求

客戶要求我們策劃活動內容和設計活動的視覺形象。他們想要一個既能代表「森林」又能代表「鐵路」的視覺標誌。由於這個活動每年會持續舉辦，所以活動上會用到的舞台、建築物等，需要能被拆卸下來重新組裝，可回收再利用。

專案創作概念

這個活動是由在森林中建造的鐵路公園舉辦，它為市民提供了一個輕鬆休閒的場所。使用的標示牌均是可拆卸和重新裝配，一個個小的幾何形立體組件被打亂重組，放置在活動現場。

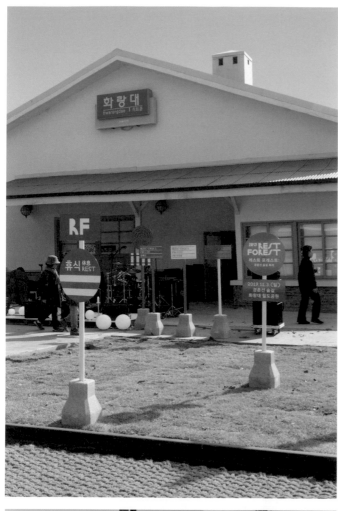

材料與印刷

由金屬材料製成的立體組件，其製作者是 Zero-Lab 工作室。
其他的紙質印刷品是用三種特殊色、以平版印刷的方式製成。

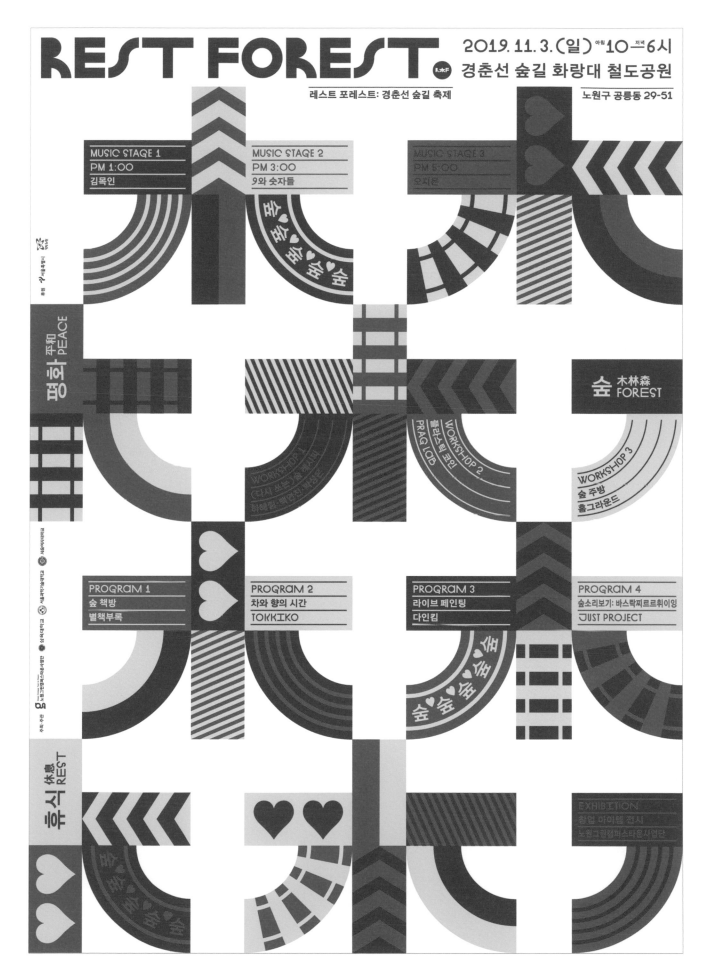

REST FOREST.

2019. 11. 3. (일) 아침 10-저녁 6시
경춘선 숲길 화랑대 철도공원

레스트 포레스트: 경춘선 숲길 축제

노원구 공릉동 29-51

MUSIC STAGE 1
PM 1:00
김목인

MUSIC STAGE 2
PM 3:00
9와 숫자들

MUSIC STAGE 3
PM 5:00
오지은

평화 平和 PEACE

숲 木林森 FOREST

WORKSHOP 1
(다시 쓰는)숲 레시피
하해림·백연지·박정은

WORKSHOP 2
플러스틱 프리
PRAG LAB

WORKSHOP 3
숲 주방
홈그라운드

PROGRAM 1
숲 책방
별책부록

PROGRAM 2
차와 향의 시간
TOKKIKO

PROGRAM 3
라이브 페인팅
다인킴

PROGRAM 4
숲소리보기: 바스락찌르르휘이잉
JUST PROJECT

휴식 休憩 REST

EXHIBITION
창업 마마템 전시
노원그린캠퍼스타운사업단

致　謝

該書得以順利出版，全靠所有參與本書製作的設計公司與設計師的支持與配合。gaatii 光體由衷地感謝各位，並希望日後能有更多機會合作。

gaatii 光體誠意歡迎投稿。如果您有興趣參與圖書的出版，請把您的作品或者網頁發送到郵箱 chaijingjun@gaatii.com。